U0032891

家が好きな人

戀家的人

井田千秋 著

王華懋 譯

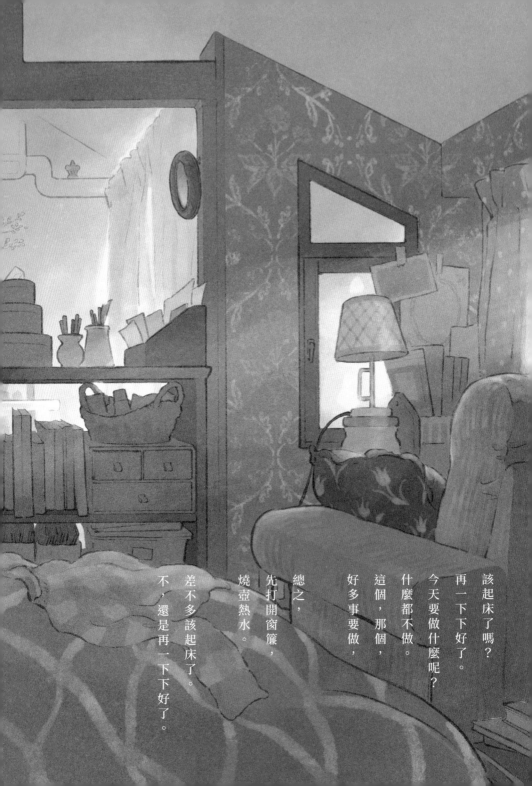

該起床了嗎？
再一下下好了。
今天要做什麼呢？
什麼都不做。
這個，那個，
好多事要做，
總之，
先打開窗簾，
燒壺熱水。
不，還是再一下下好了。
差不多該起床了。
不，還是再一下下好了。

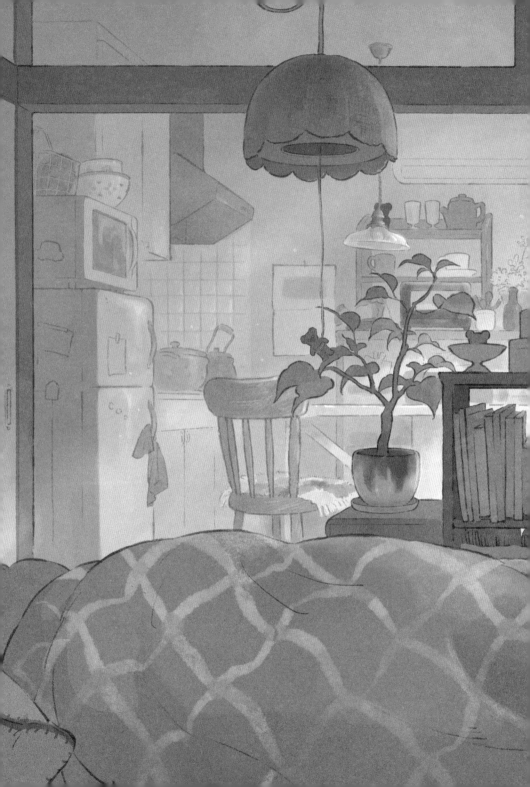

第一戸　小笹家

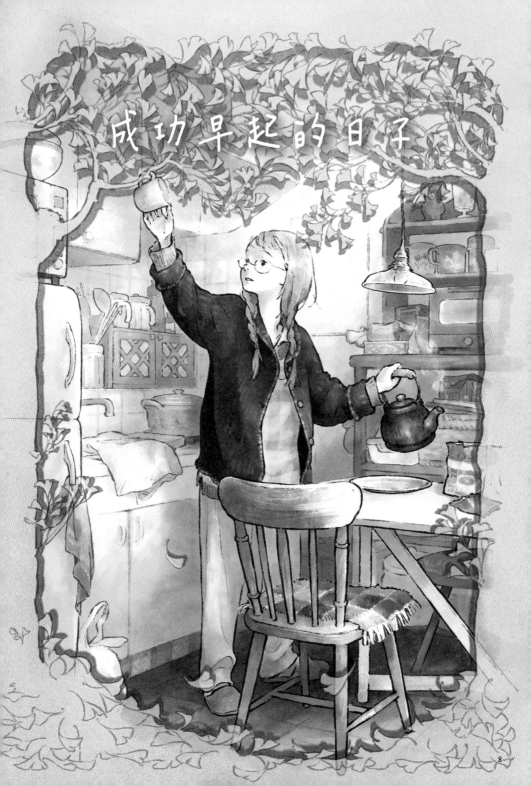

成功早起的日子

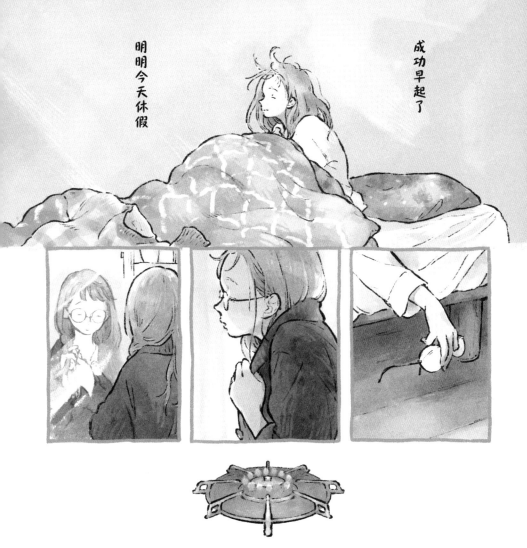

成功早起了

明明今天休假

要是平常的話
就去睡回籠覺了
但今早的我不一樣

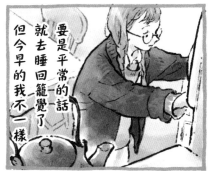

特別留下來的馬鈴
薯沙拉

微波加熱一下

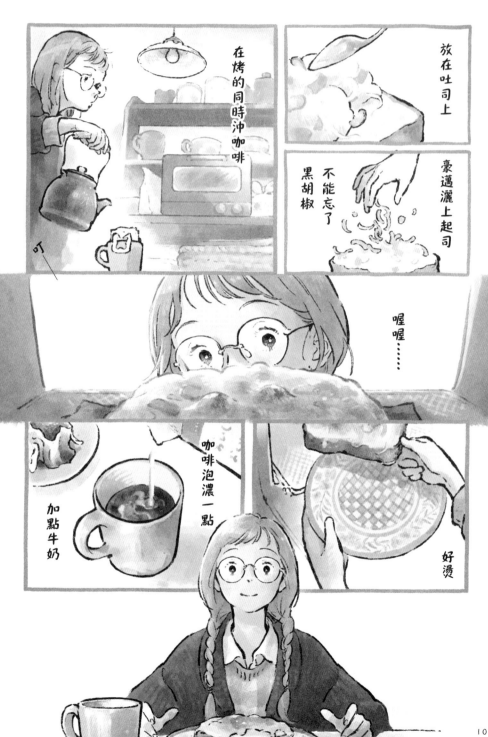

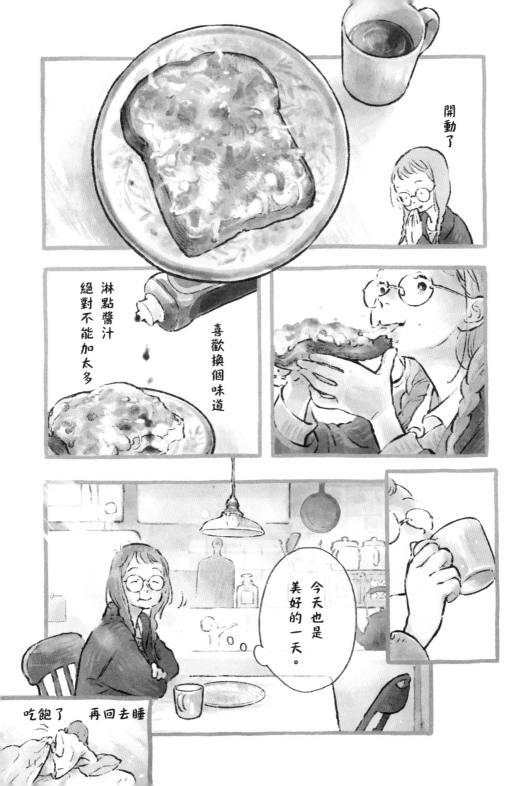

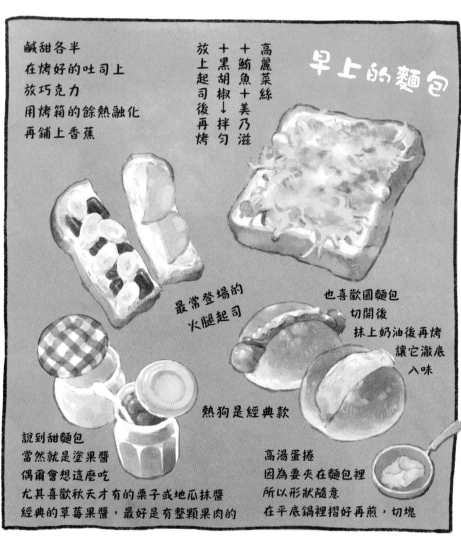

早上的麵包

鹹甜各半
在烤好的吐司上
放巧克力
用烤箱的餘熱融化
再鋪上香蕉

高麗菜絲
＋鮪魚＋美乃滋
＋黑胡椒→拌勻
放上起司後再烤

最常登場的
火腿起司

也喜歡圓麵包
切開後
抹上奶油後再烤
讓它澈底
入味

熱狗是經典款

說到甜麵包
當然就是塗果醬
偶爾會想這麼吃
尤其喜歡秋天才有的栗子或地瓜抹醬
經典的草莓果醬，最好是有整顆果肉的

高湯蛋捲
因為要夾在麵包裡
所以形狀隨意
在平底鍋裡摺好再煎，切塊

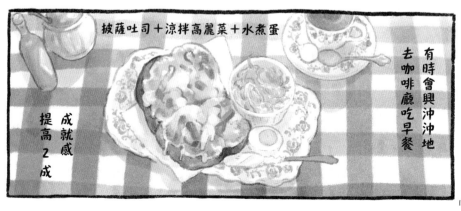

披薩吐司＋涼拌高麗菜＋水煮蛋

有時會與沖沖地
去咖啡廳吃早餐

成就感
提高2成

12

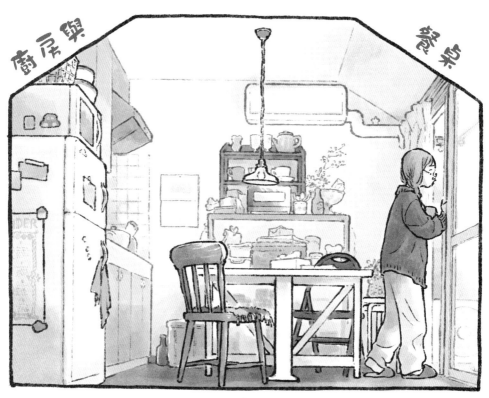

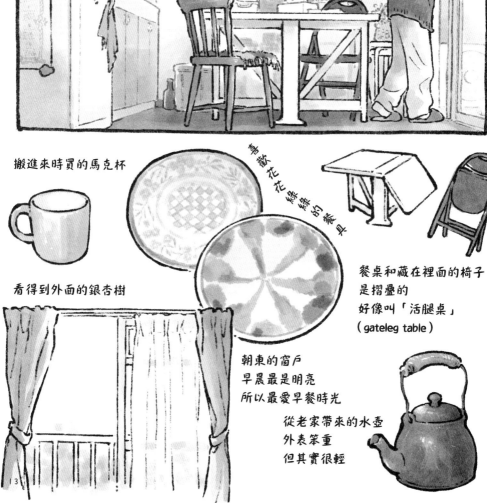

搬進來時買的馬克杯

喜歡花花綠綠的餐具

看得到外面的銀杏樹

餐桌和藏在裡面的椅子
是摺疊的
好像叫「活腿桌」
（gateleg table）

朝東的窗戶
早晨最是明亮
所以最愛早餐時光

從老家帶來的水壺
外表笨重
但其實很輕

住在這個家的

小笹

喜歡美食

能睡就睡

只有在家才會綁辮子

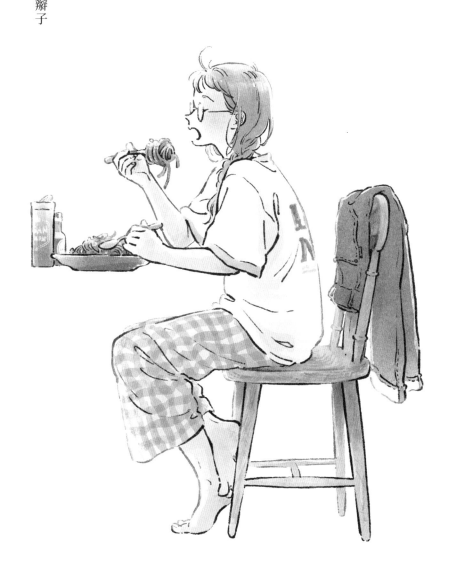

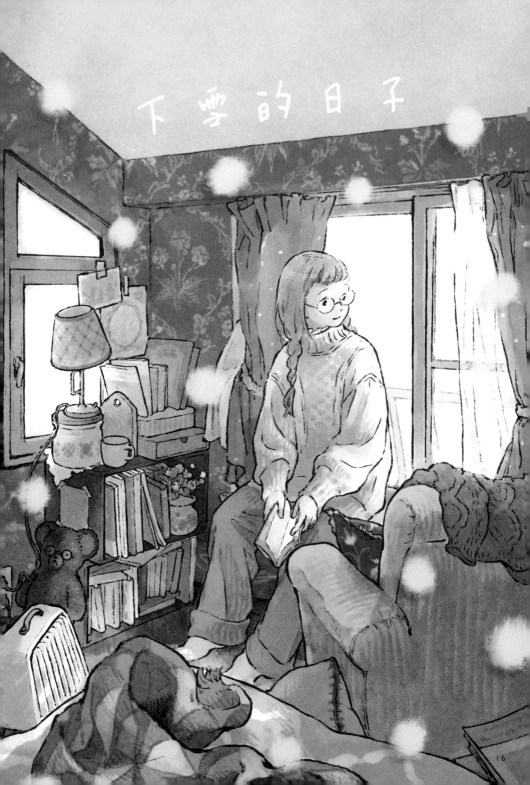

下雪的日子

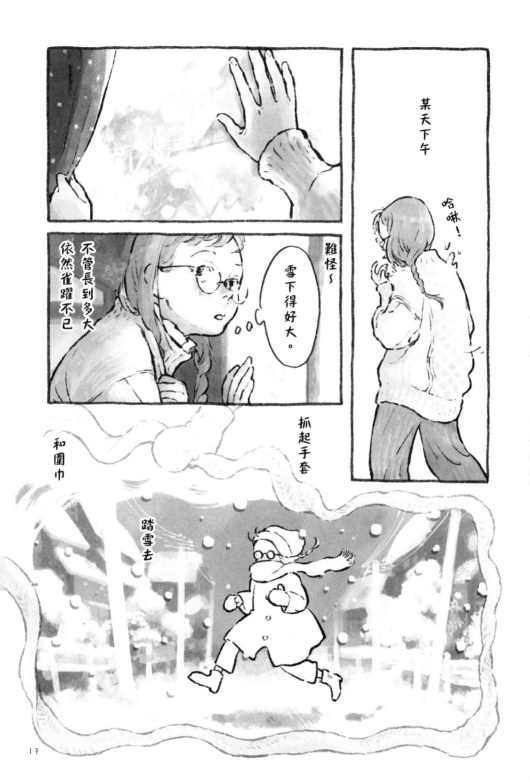

17

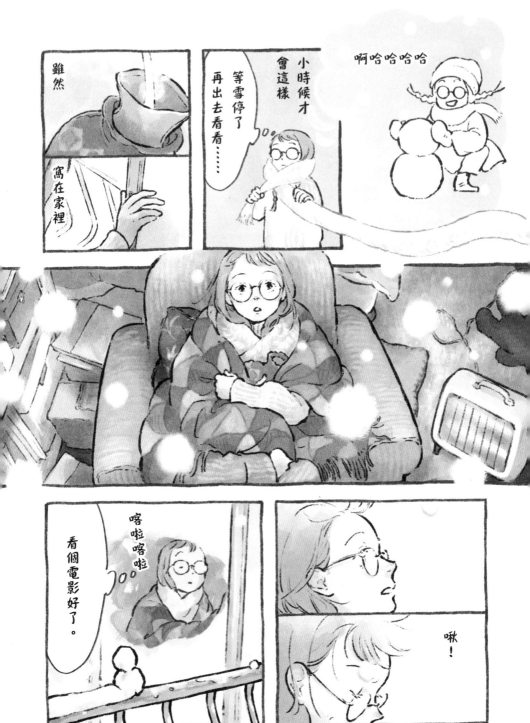

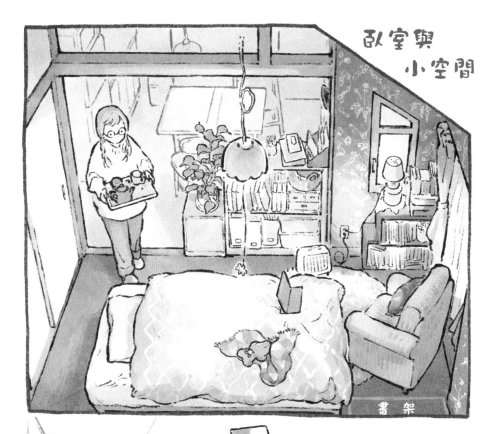

臥室與
小空間

書架

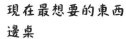

現在最想要的東西
邊桌

床鋪與窗戶間的空隙
是閱讀區
狹小，愜意，只是很冷
壁紙是房東的品味

以前好像是隔開來的

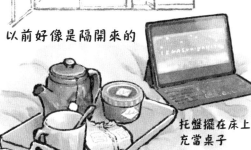

托盤擺在床上
充當桌子
雖然很冷，但準備了
冰淇淋＋溫茶＋零嘴
配電影

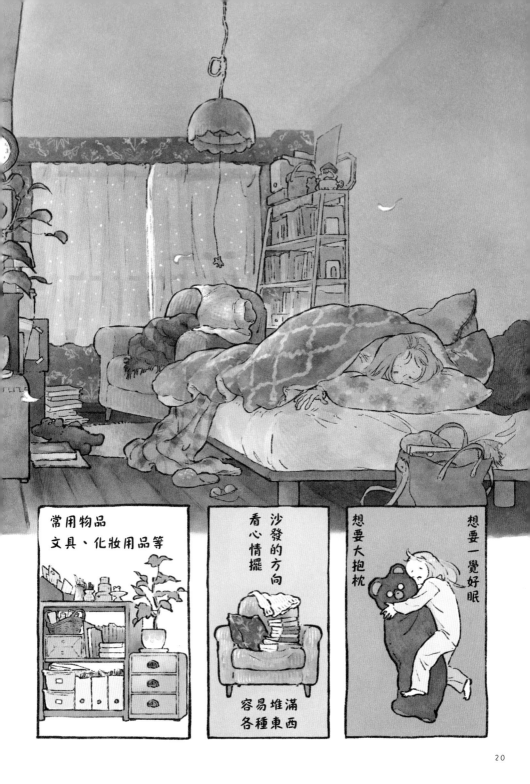

常用物品
文具、化妝用品等

沙發的方向
看心情擺

容易堆滿
各種東西

想要大抱枕

想要一覺好眠

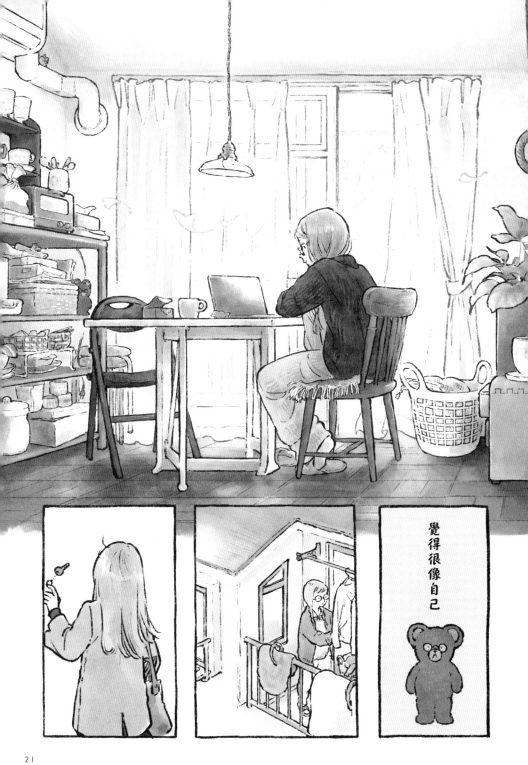

覺得很像自己

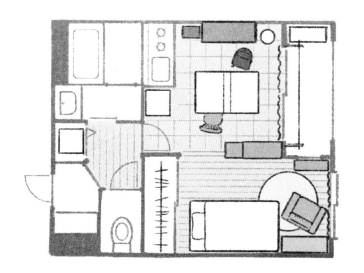

小笹的住處

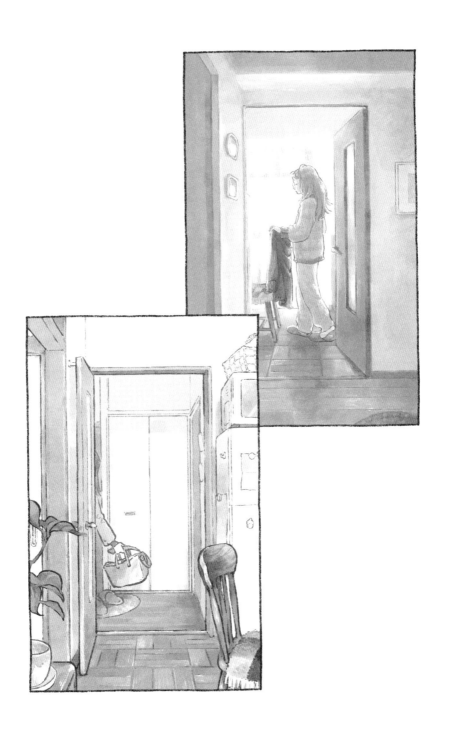

第二戸　佳繪家

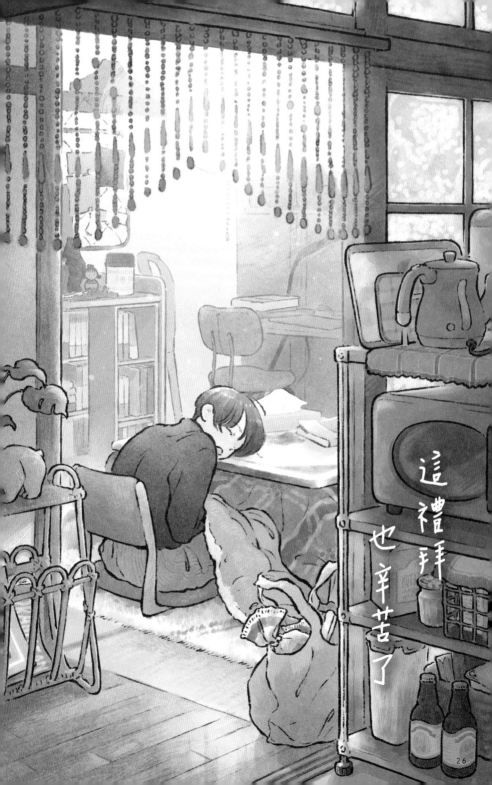

這禮拜也辛苦了

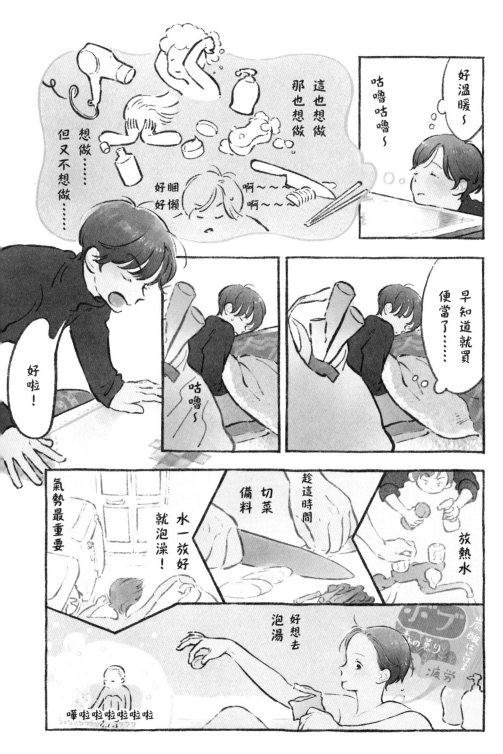

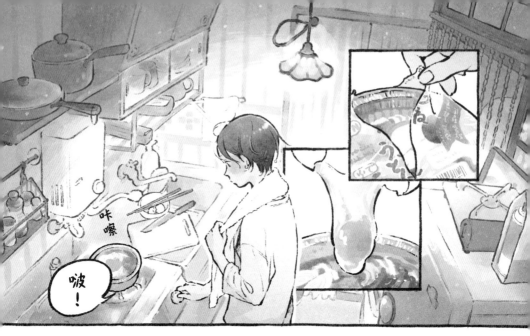

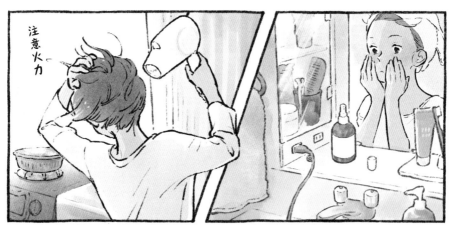

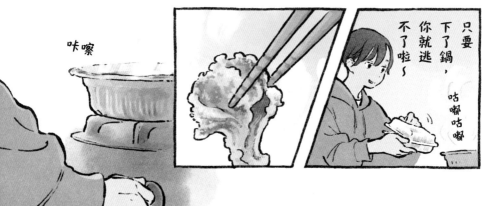

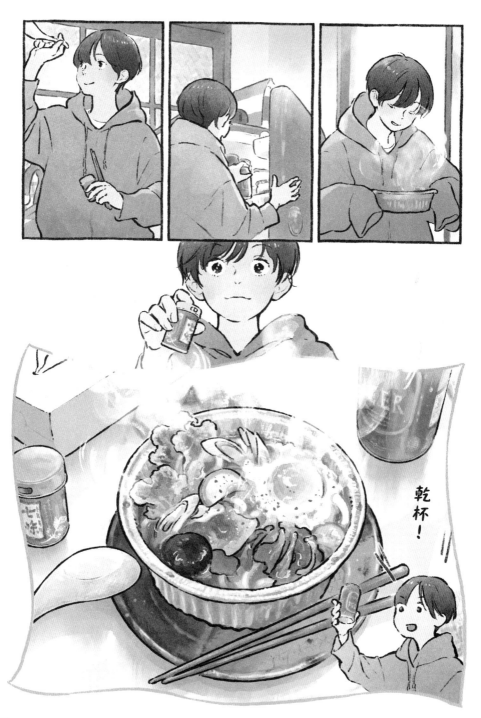

乾杯！

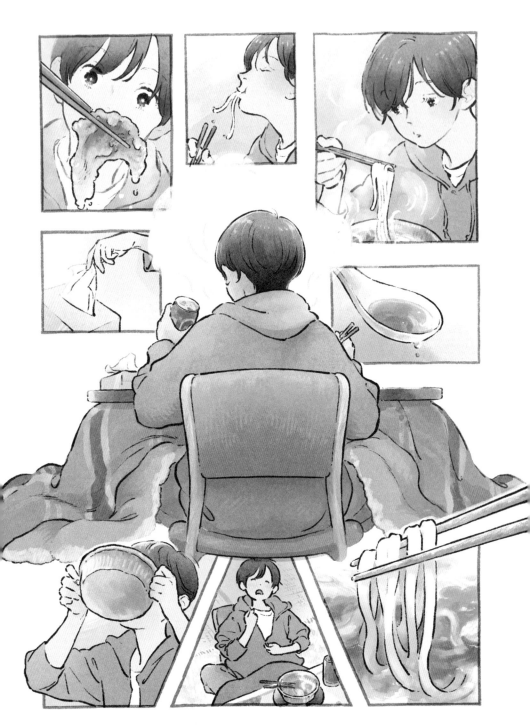

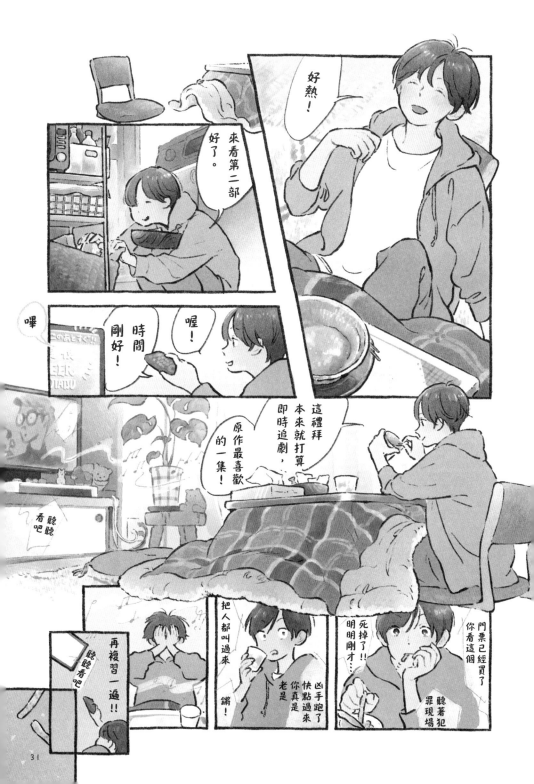

好熱!

來看第二部好了。

喔!時間剛好!

嗶

這禮拜本來就打算即時追劇,原作最喜歡的一集!

聽聽看吧

再複習一遍!!

聽聽看吧

把人都叫過來 銷!

凶手跑了 快點過來 老是

死掉了!! 明明剛才...

門票已經買了 你看這個

聽著犯罪現場

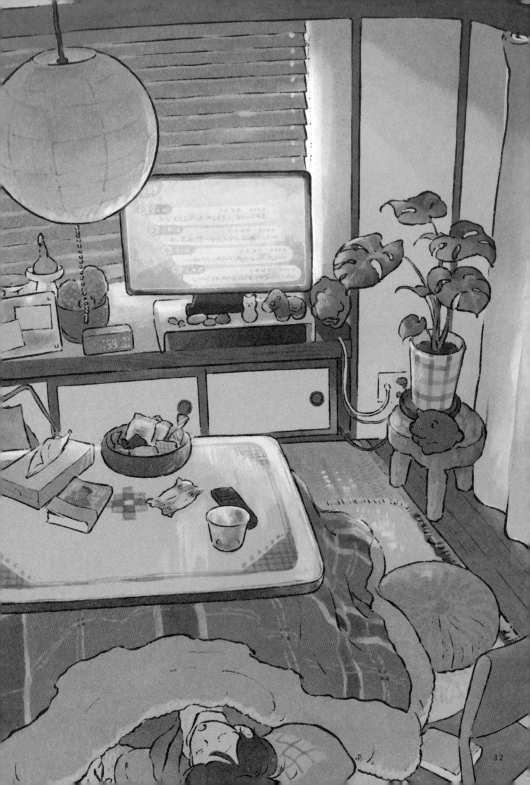

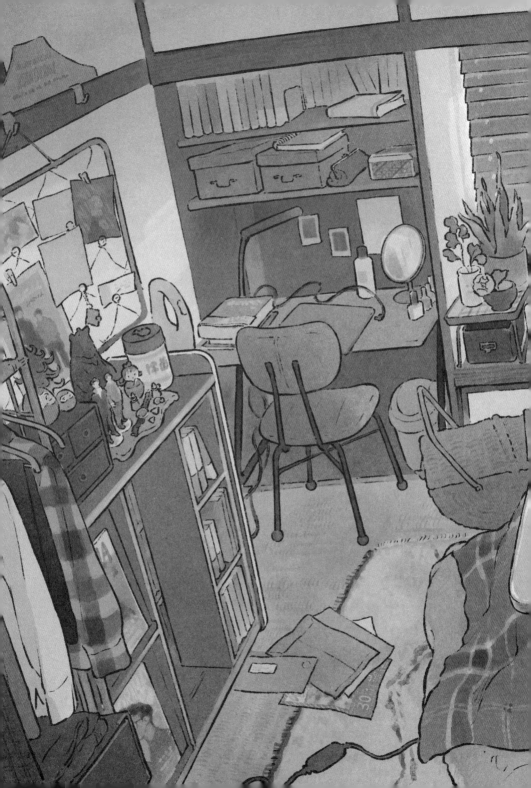

和室與　　　　　　暖桌

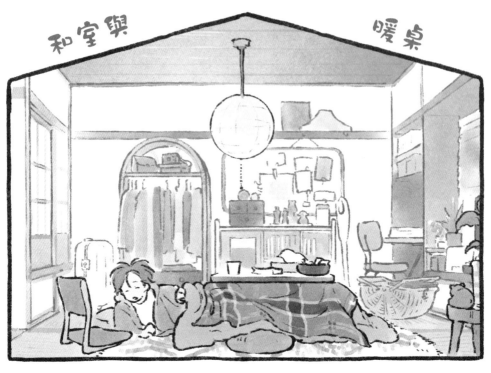

喜歡的小說最近改編成電視劇
是每個週末的期待
每集至少看三遍

買到綜合天婦羅的日子
超幸運

配上
滿滿的青蔥

雪平鍋燒烏龍麵

旅行買的紀念品

開始慢慢增加

木　雕　等　圓　滾　滾　的　小　玩　意

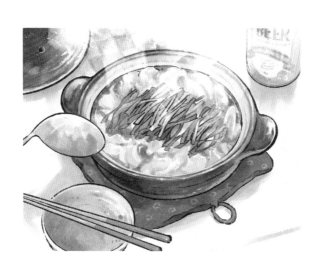

冬天就要吃鍋

多半是一口氣下鍋煮，再連鍋子直接上桌

最喜歡窩在暖桌裡熱呼呼地吃飯

味噌鍋

最後要加進白飯

滿滿的韭菜

還是烏龍麵？

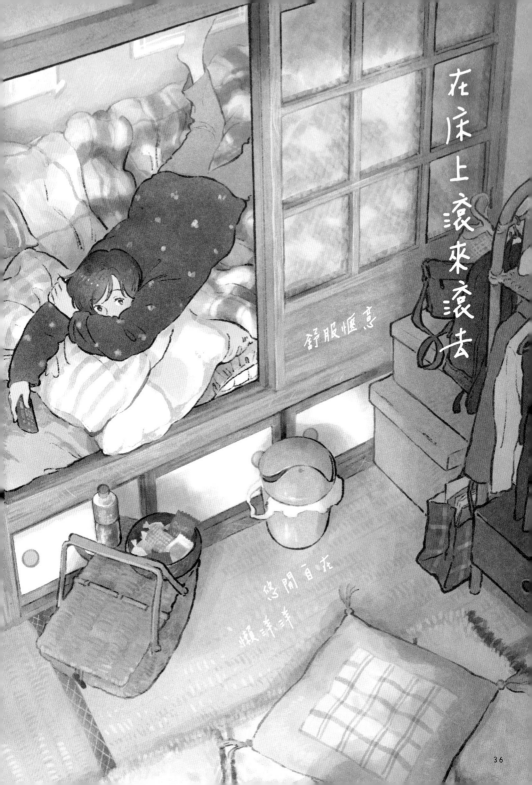

在床上滾來滾去

舒服愜意

悠閒自在
懶洋洋

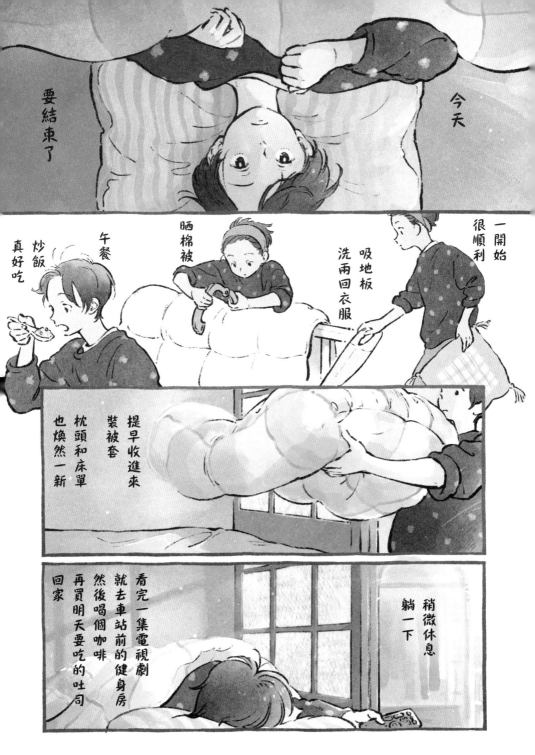

要結束了

今天

很順利

一開始

吸地板

洗兩回衣服

晒棉被

午餐

炒飯
真好吃

提早收進來

裝被套

枕頭和床單
也煥然一新

稍微休息

躺一下

看完一集電視劇

就去車站前的健身房

然後喝個咖啡

再買明天要吃的吐司

回家

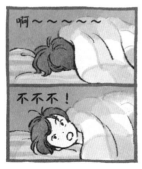

啊～～～～～

不不不！

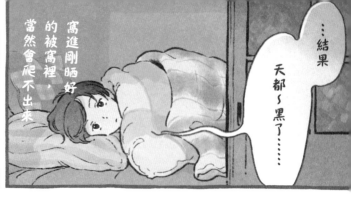

……結果

天都～黑了……

寫進剛晒好的被窩裡，當然會爬不出來

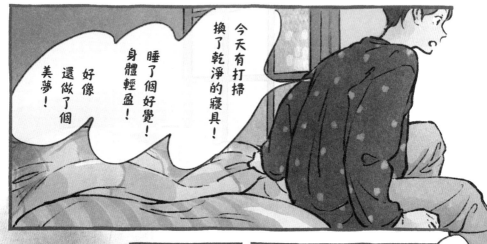

今天有打掃

換了乾淨的寢具！

睡了個好覺！身體輕盈！

好像還做了個美夢！

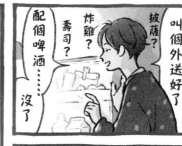

我真是太勤勞了，偶爾叫個外送好了

披薩？

炸雞？壽司？

配個啤酒……

沒了

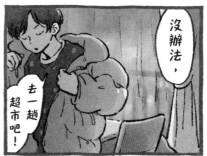

沒辦法，去一趟超市吧！

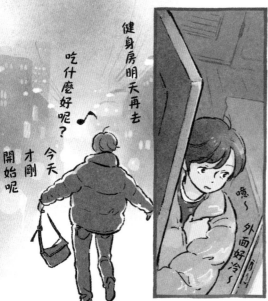

健身房明天再去

吃什麼好呢？

今天才剛開始呢

嘿～外面好冷～

床 鋪 ＞ 收 納

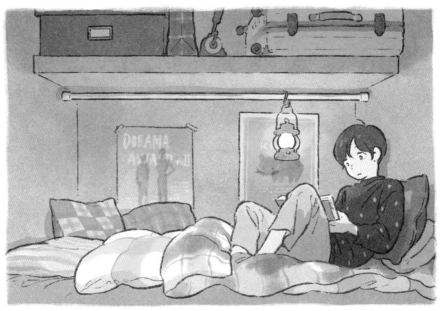

剛搬進來時，是在榻榻米上鋪墊被
但後來懶得搬進搬出
壁櫥裡睡得比較香，很妙
費了一番工夫才找到塞得進去的床墊
春夏會把門拆下，收進櫥櫃後面

喜歡窩在角落

勤奮地除塵

一定要鋪
除濕墊

窩在裡面時，
喜歡點亮提燈（電池式）

想裝個層架

如果東西增加，這裡或許
會有當做收納的一天……吧

非當季的衣物
收在這裡
或落地櫃

住在這個家的

佳繪

熱愛推理小說和喝酒

很容易一回家就被暖桌吸進去

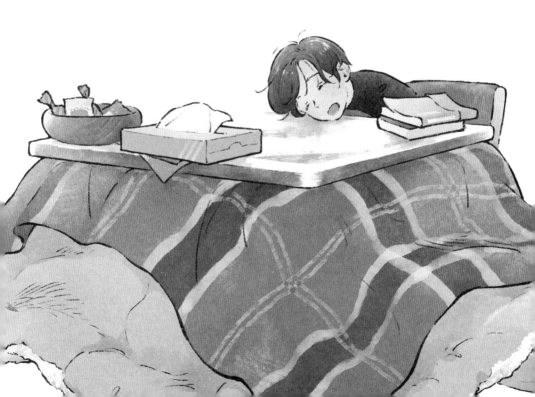

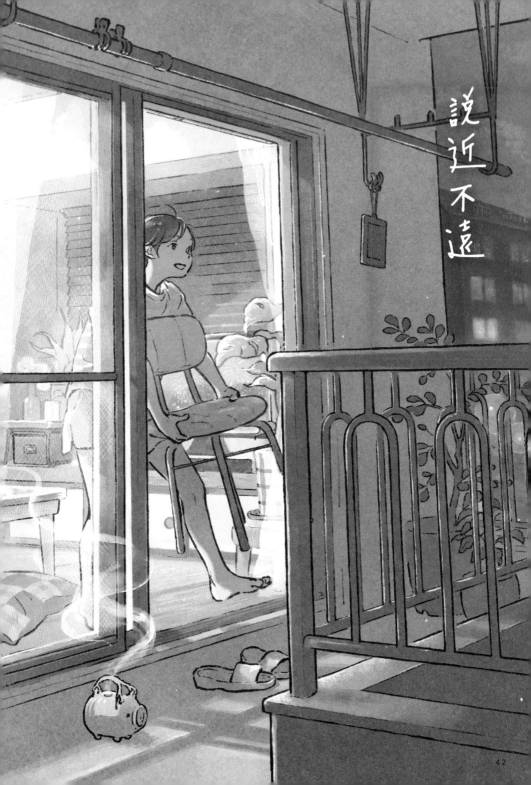

説近不遠

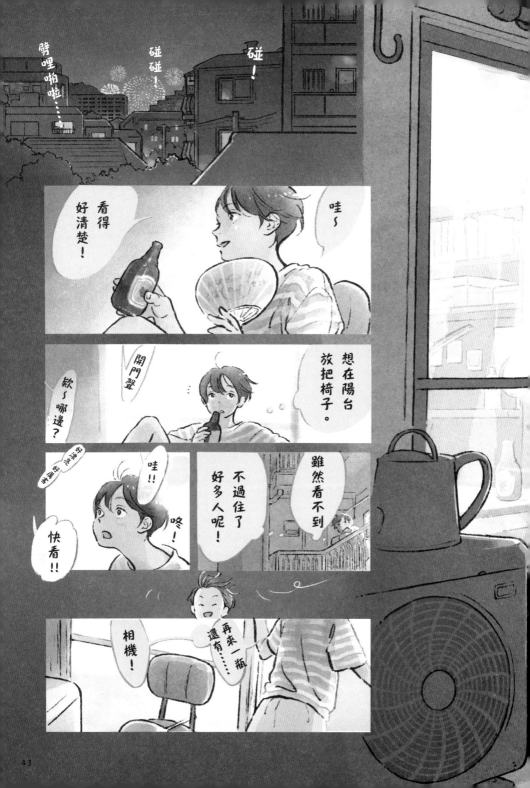

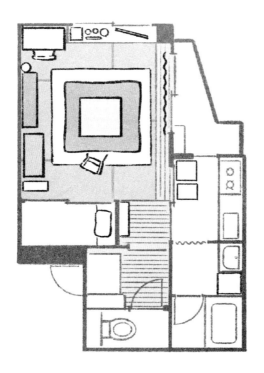

佳繪的住處

第三戸　奈奈子家

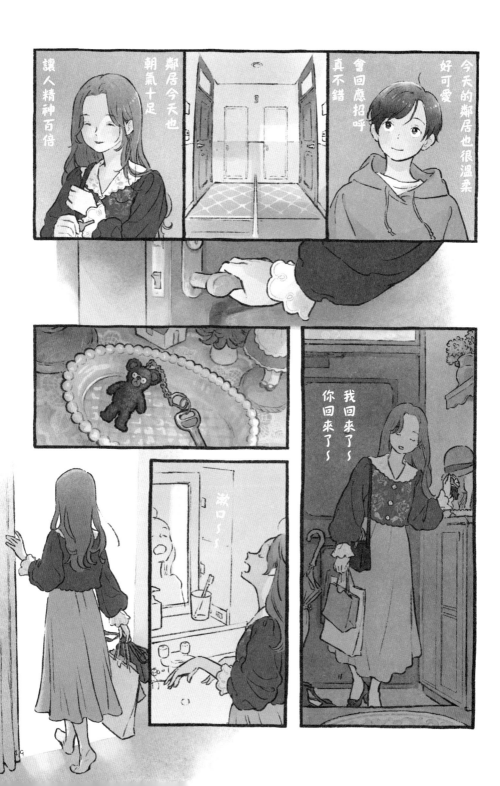

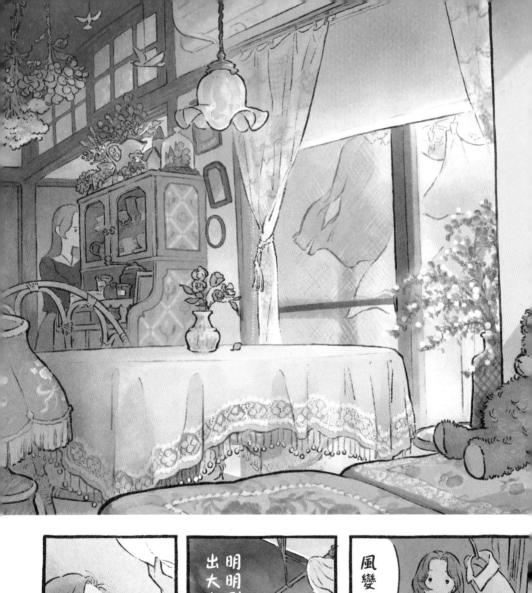

明明剛剛還在出大太陽

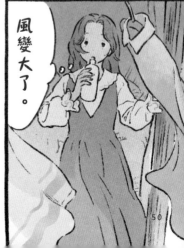

風變大了。

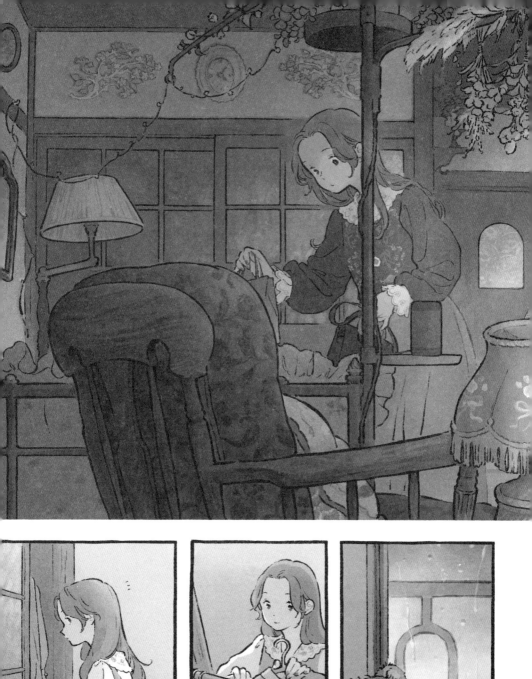

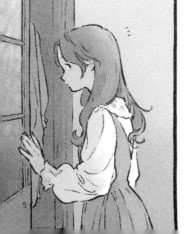

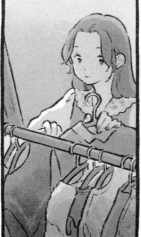

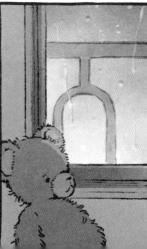

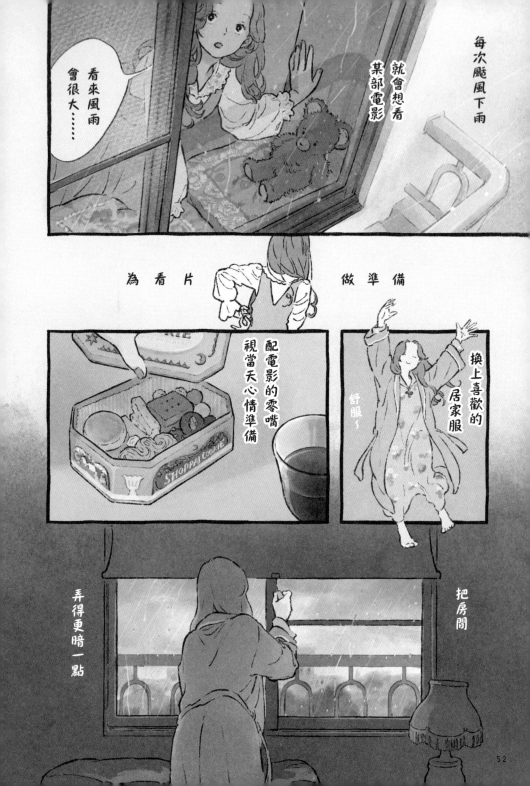

看來風雨會很大……

每次颱風下雨就會想看某部電影

為看片 做準備

配電影的零嘴視當天心情準備

換上喜歡的居家服

舒服～

把房間

弄得更暗一點

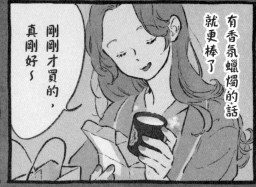

有香氛蠟燭的話
就更棒了

剛剛才買的，
真剛好～

彷彿 按下開關

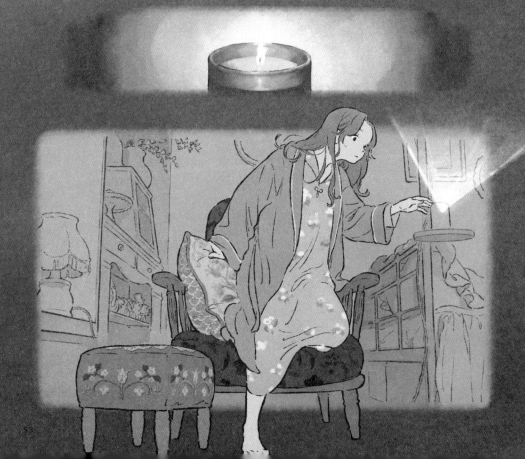

53

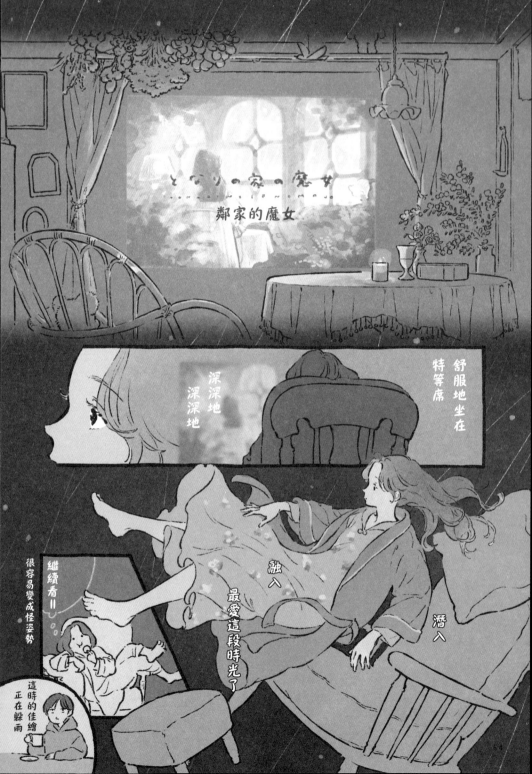

となりの家の魔女
鄰家的魔女

舒服地坐在特等席

深深地
深深地

融入

潛入

最愛這段時光了

繼續看!!

很容易變成怪姿勢

這時的佳繪
正在躲雨

宛 如 心 愛 的 電 影

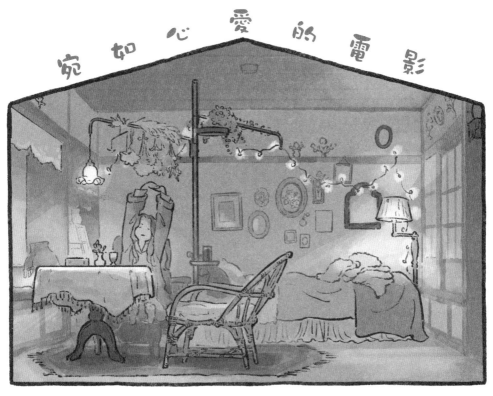

希望住處能稍微跳脫日常，就像心愛的電影
雖然想在房間擺滿鮮花，但還是挑選可隨意擺放的乾燥花和花朵圖案小物

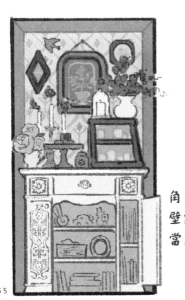

角落裡的
壁爐風櫃子
當成裝飾櫃

也喜歡火柴的氣味
從咖啡廳拿回來的火柴

你好

彼此都不知道
鄰居的名字

住在這個家的

奈奈子

熱愛纖細美麗的事物

雨天會看的電影

主題是魔女的生活

由兒時讀過的童書改編

不管是恐怖片還是動作片

任何類型的電影都看

穿上長袍

就好像能施展魔法

充滿了外國電影的氛圍

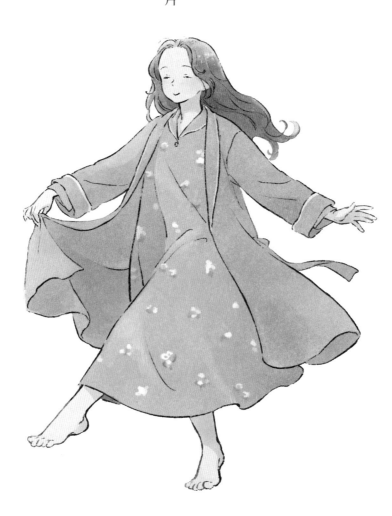

ENJOY THE MOVIE AT HOME!

在日常中，增添一點非日常

10點或22點
想看就看

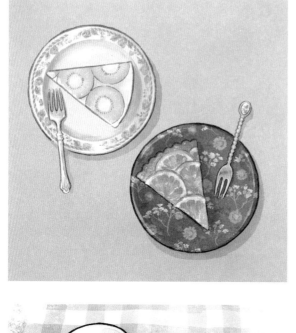

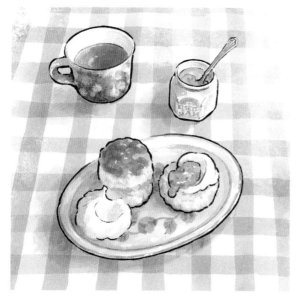

喜歡閃閃發亮的水果蛋糕

餐具也多半挑選花朵圖案

若是一早就開始看電影

就準備從心愛的店家買來的司康和果醬吧！

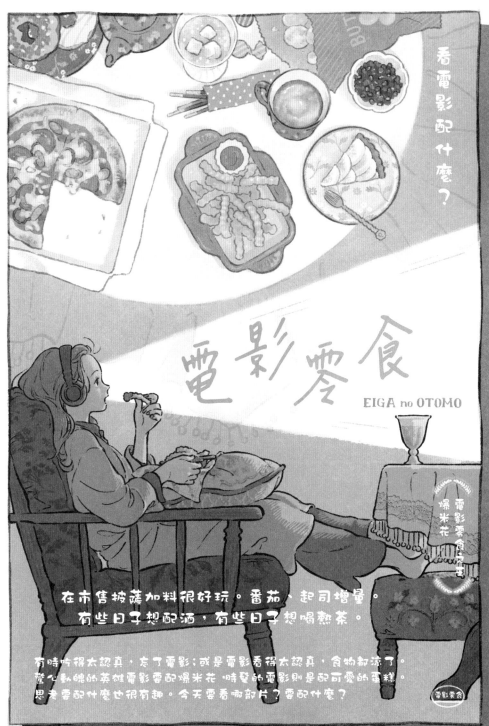

看電影配什麼？

電影零食

EIGA no OTOMO

電影零食之究者
爆米花

在市售披薩加料很好玩。番茄、起司增量。
有些日子想配酒，有些日子想喝熱茶。

有時吃得太認真，忘了電影；或是電影看得太認真，食物都涼了。
驚心動魄的英雄電影要配爆米花，時髦的電影則是配可愛的蛋糕。
思考要配什麼也很有趣。今天要看哪部片？要配什麼？

電影零食

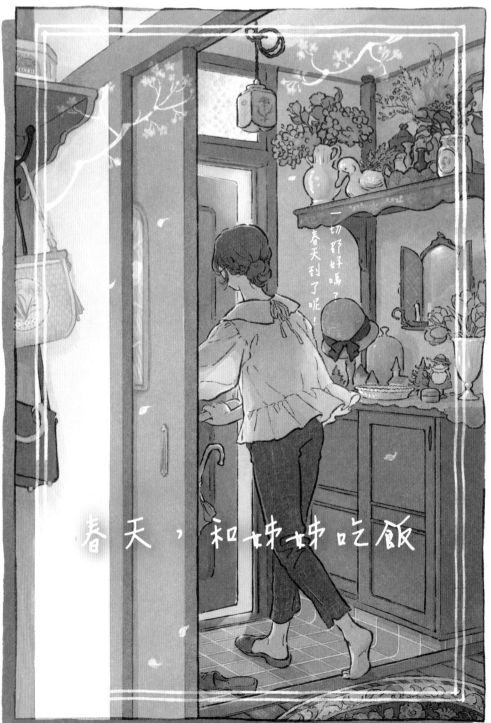

一切都好嗎？
春天到了呢！

春天，和姊姊吃飯

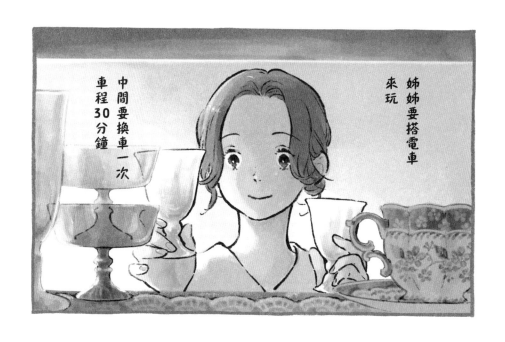

姊姊要搭電車
來玩

中間要換車一次
車程30分鐘

之前說好
春天要請她來玩

幸好是個大晴天。

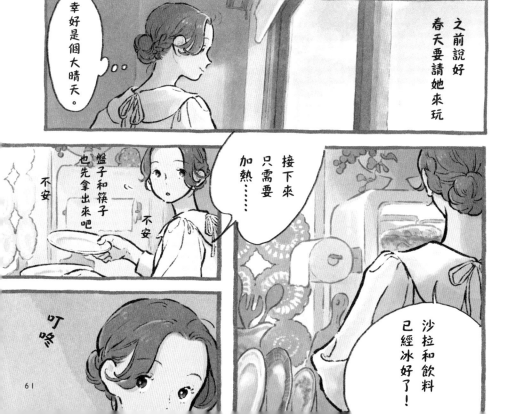

接下來
只需要
加熱……

盤子和筷子
也先拿出來吧

不安

不安

沙拉和飲料
已經冰冰好了！

叮咚

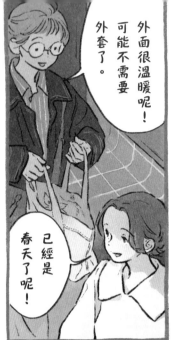

外面很溫暖呢！可能不需要外套了。

已經是春天了呢！

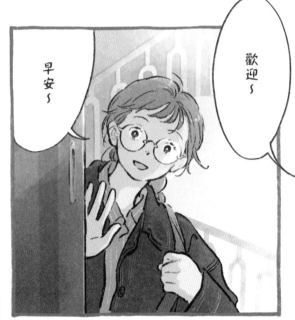

歡迎~

早安~

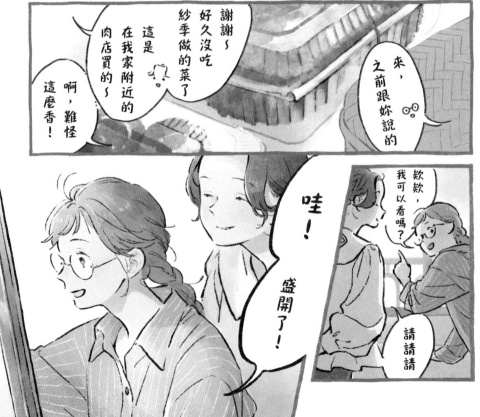

謝謝~好久沒吃紗季做的菜了這是在我家附近的肉店買的~

啊，難怪這麼香！

來，之前跟妳說的

哇！

盛開了！

欸欸，我可以看嗎？

請請請

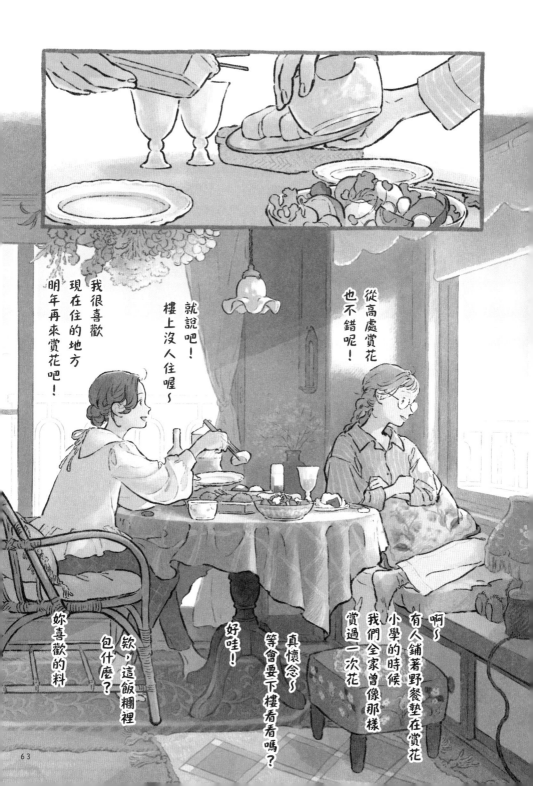

從高處賞花
也不錯呢！

就說吧！
樓上沒人住喔～

我很喜歡
現在住的地方

明年再來賞花吧！

啊～
有人鋪著野餐墊在賞花
小學的時候
我們全家曾像那樣
賞過一次花

真懷念～
等會要下樓看看嗎？

好哇！

欸，這飯糰裡
包什麼？

妳喜歡的料

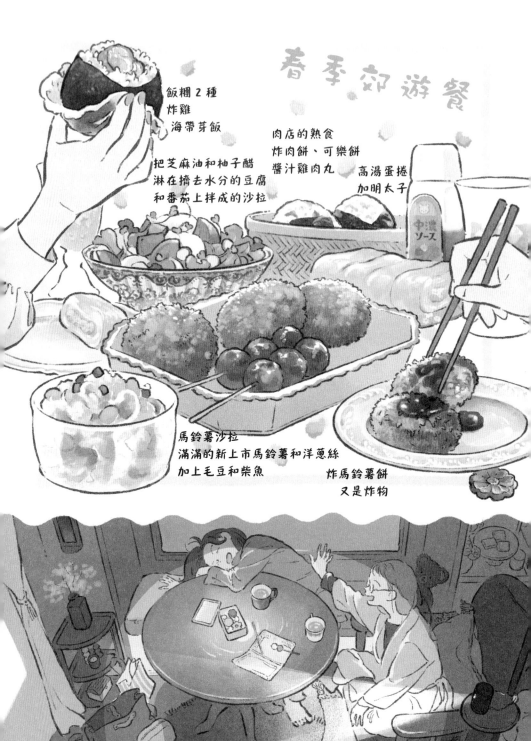

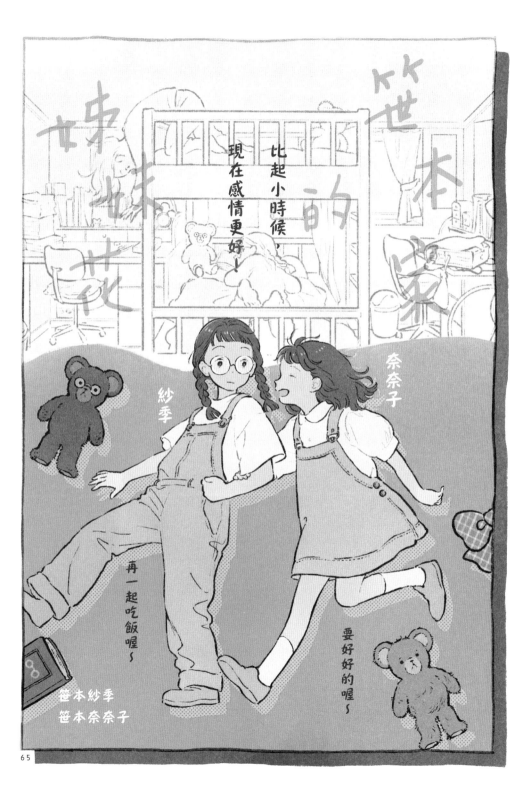

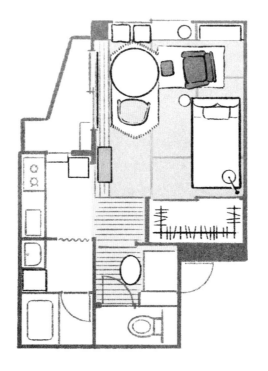

奈奈子的住處

第四戸　小緑家

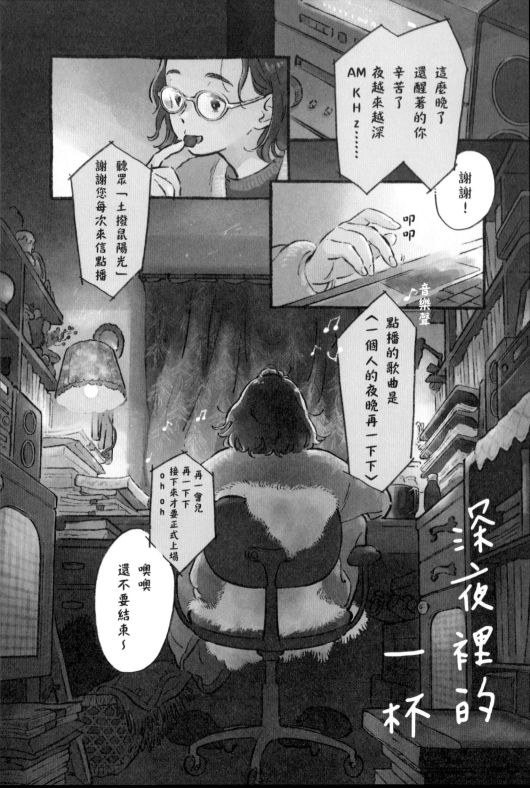

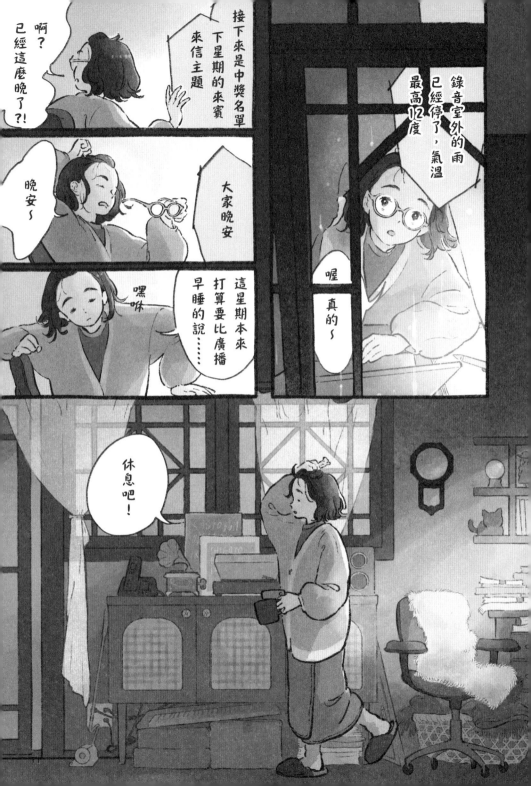

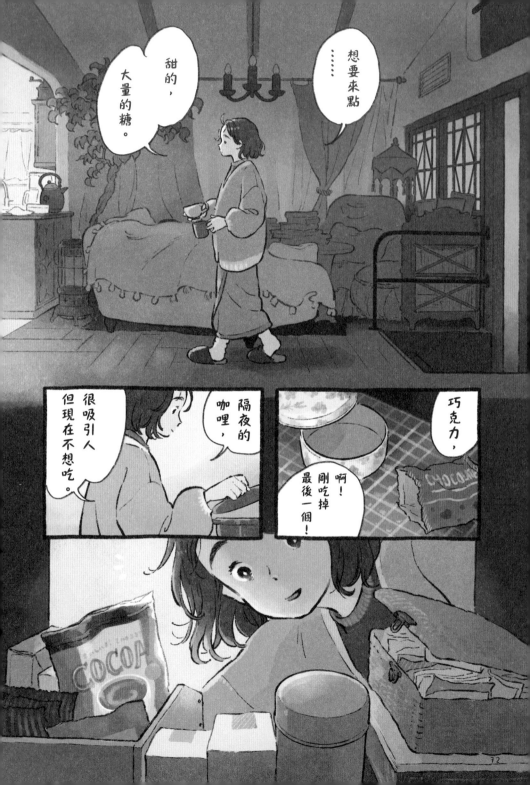

牛奶，常用的
杯子倒七分滿
微波加熱

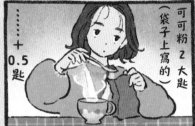

可可粉 2 大匙
（袋子上寫的）

……+0.5匙

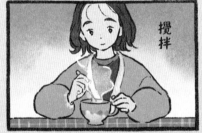

攪拌

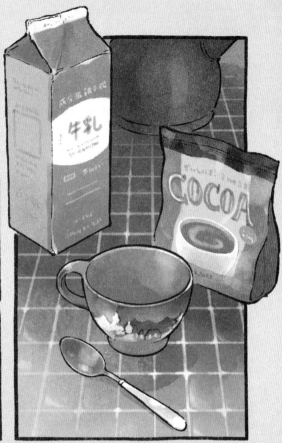

今天是
糖分加強日～

加那個好了，

啊！

好喝～

也不錯

有點顆粒感

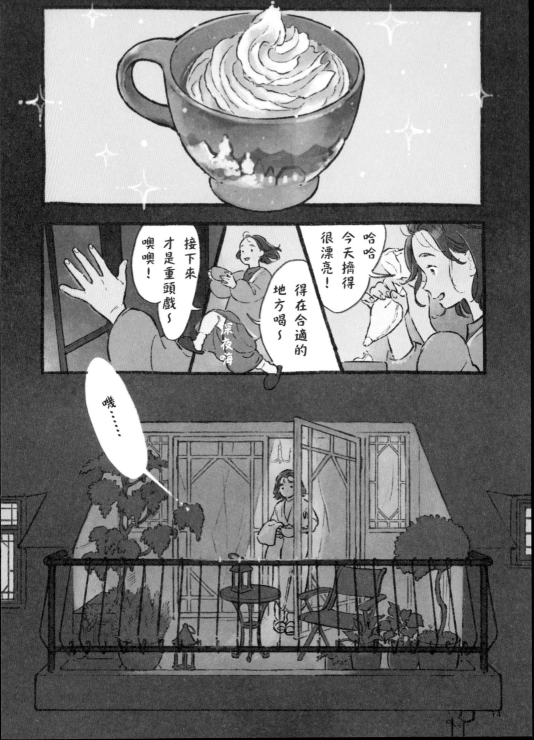

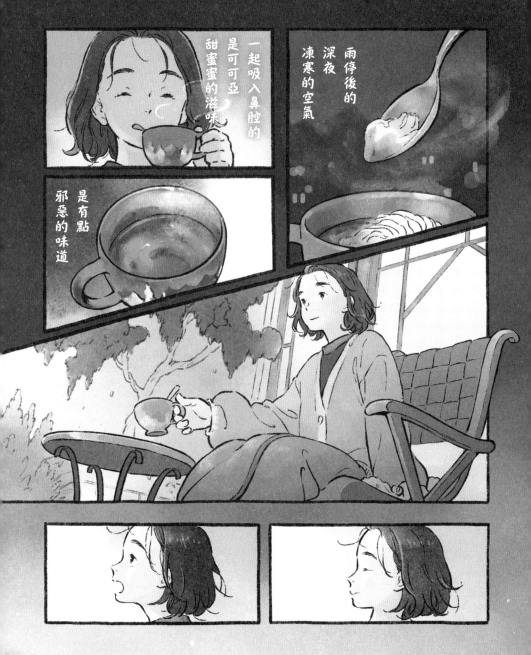

雨停後的
深夜
凍寒的空氣

一起吸入鼻腔的
是可可亞
甜蜜蜜的滋味

是有點
邪惡的味道

潛入內在深處的工作室

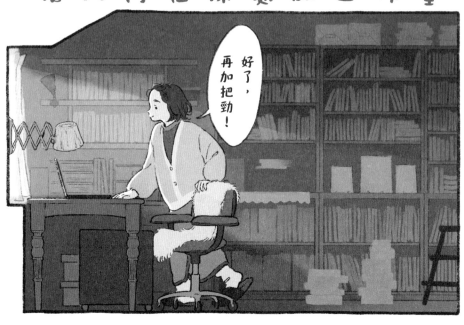

好了，再加把勁！

書桌周圍的書架越來越多
以音樂和廣播為伴，
一整天幾乎都在這裡度過

噗噗，我懂～是喔～

對著廣播自言自語

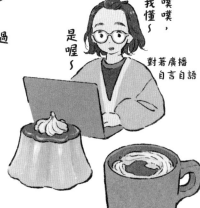

噴式鮮奶油
冰淇淋和布丁等

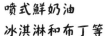

想到就加鮮奶油
要是擠得很漂亮
就覺得很開心

工作時會戴眼鏡

大功告成！

資料山的高度
跟忙碌程度成正比

住在這個家的

小綠

作家

幾乎都窩在家裡

書房不會有人進來

所以亂成一團

超級甜食派

這是

「辛苦我了特製聖代」喔～

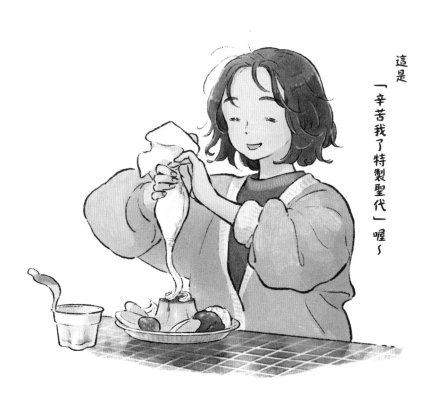

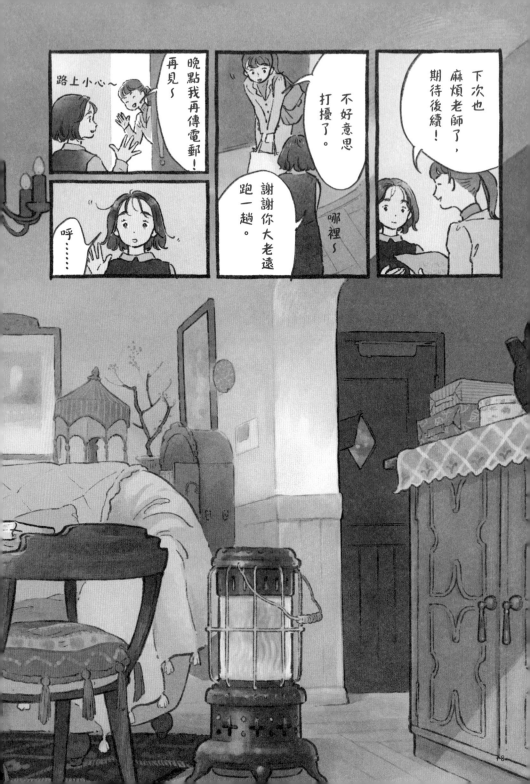

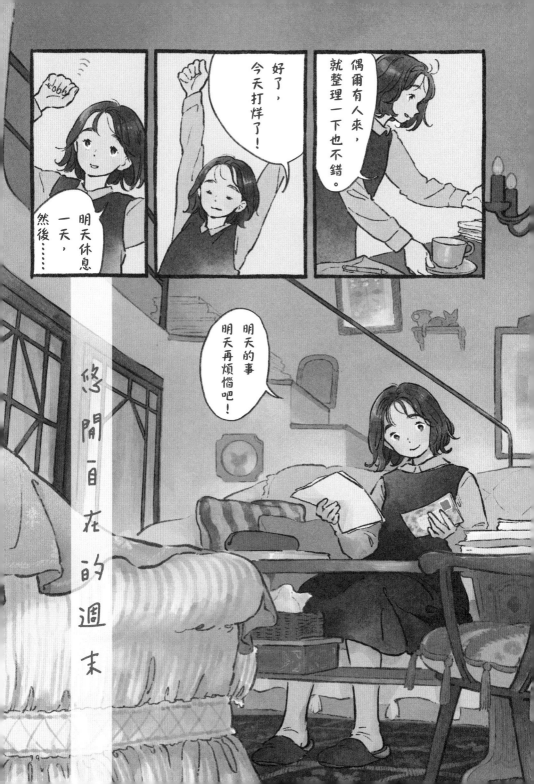

簡單吃過晚飯，立刻就睡了
不設鬧鐘
好像睡了將近十小時

移動到沙發後，繼續睡回籠覺

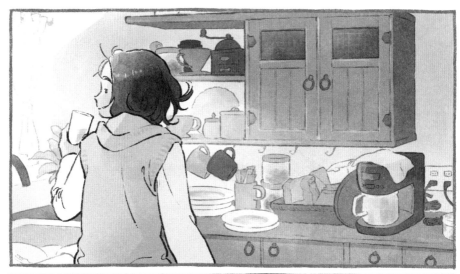

昨天應該
先洗的

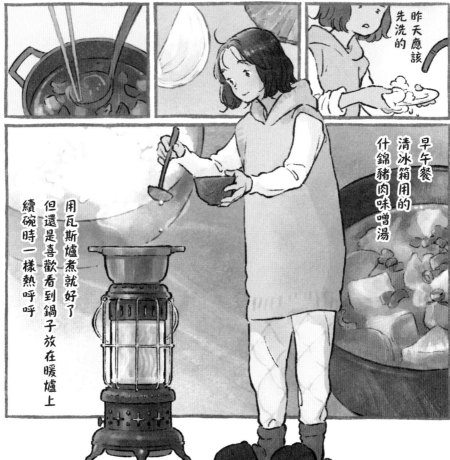

早午餐
清冰箱用的
什錦豬肉味噌湯

用瓦斯爐煮就好了
但還是喜歡看到鍋子放在暖爐上
續碗時一樣熱呼呼

幫一團混亂的書房換氣。

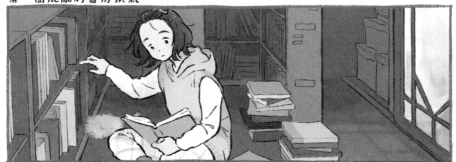

把堆起來的書放回書架。不小心翻開，看了起來。啊，同樣的書有兩本……

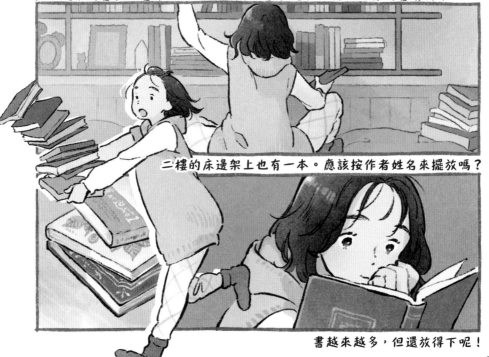

二樓的床邊架上也有一本。應該按作者姓名來擺放嗎？

書越來越多，但還放得下呢！

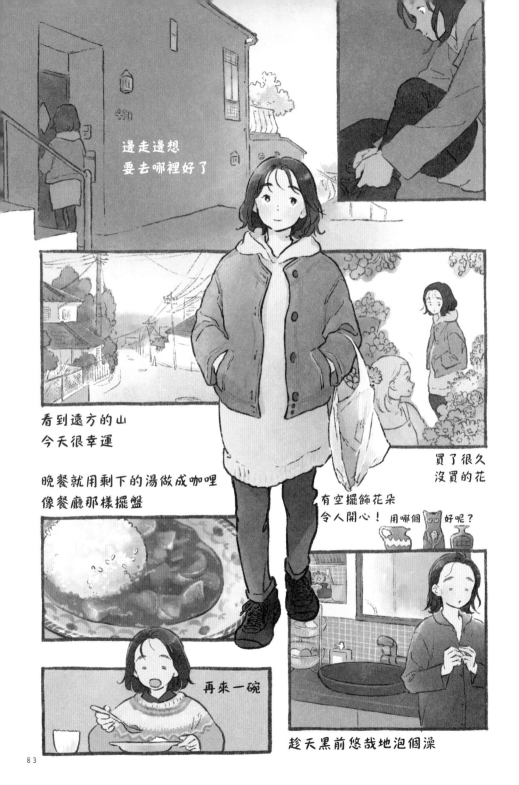

邊走邊想
要去哪裡好了

看到遠方的山
今天很幸運

晚餐就用剩下的湯做成咖哩
像餐廳那樣擺盤

買了很久
沒買的花

有空擺飾花朵
令人開心！ 用哪個 好呢？

再來一碗

趁天黑前悠哉地泡個澡

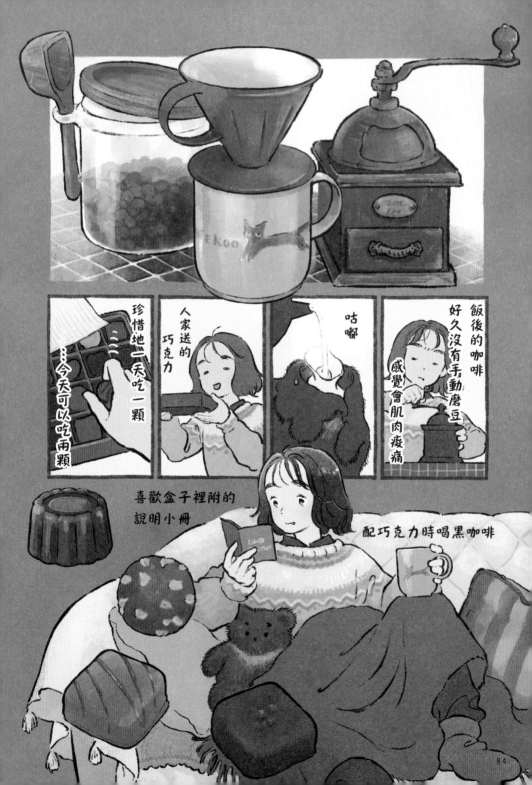

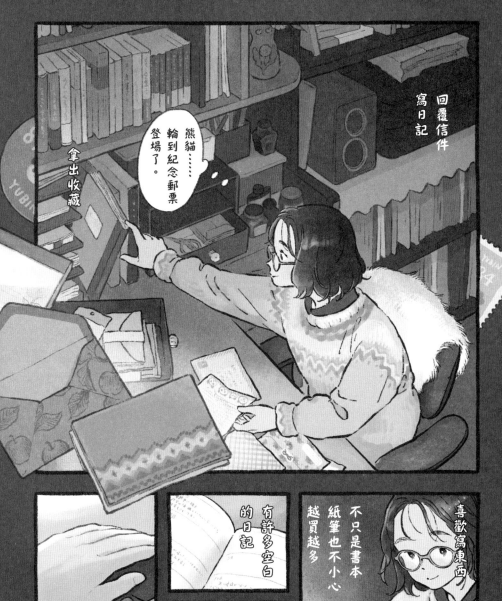

回覆信件

寫日記

熊貓……輪到紀念郵票登場了。

拿出收藏

喜歡寫東西

不只是書本紙筆也不小心越買越多

有許多空白的日記

優游自在

豬肉味噌湯很好喝

收到信很開心

想寫的時候再寫

明天再會

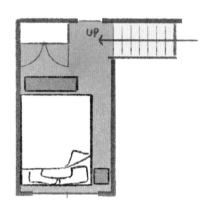

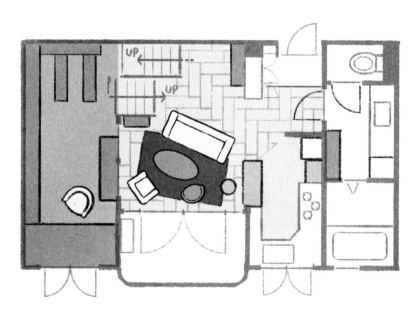

小 綠 的 住 處

第五戸　小晶家

今天開始一個人住

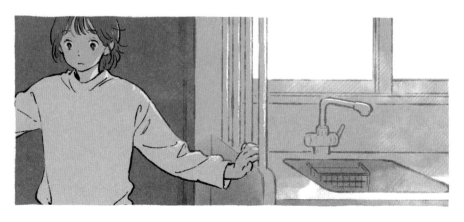

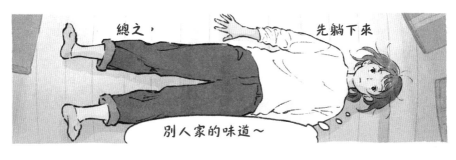

總之， 先躺下來

別人家的味道～

開門聲～ 引擎聲～

噹～

噹～

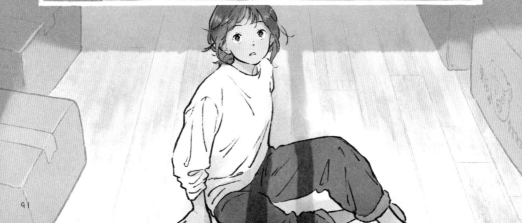

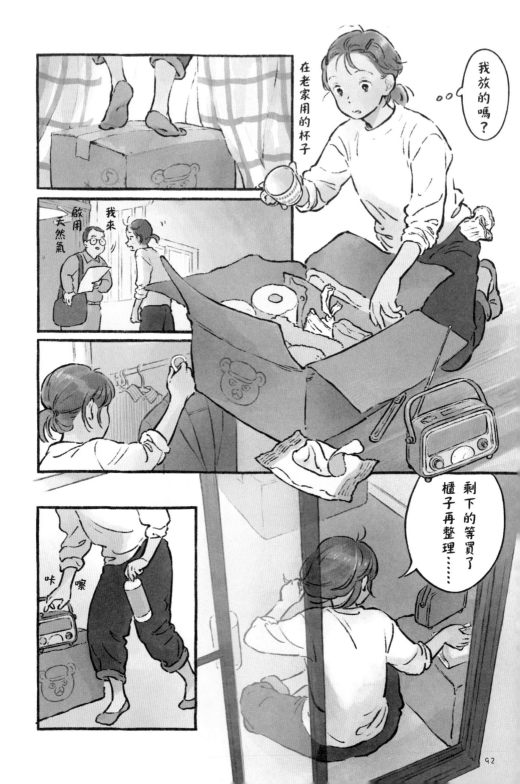

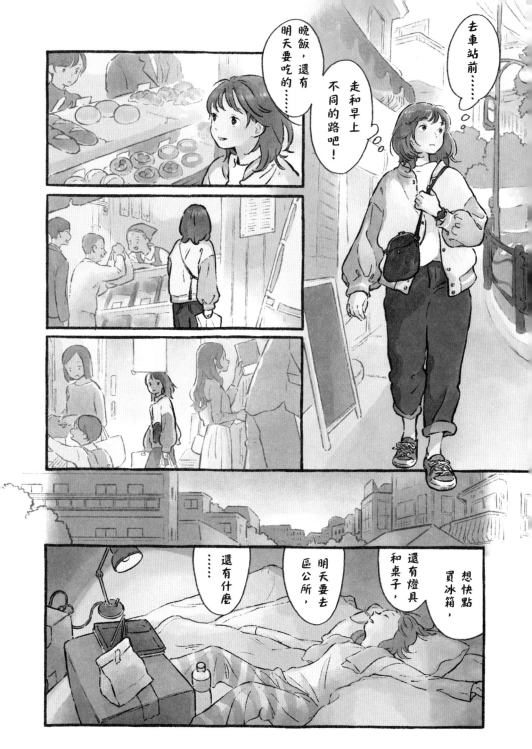

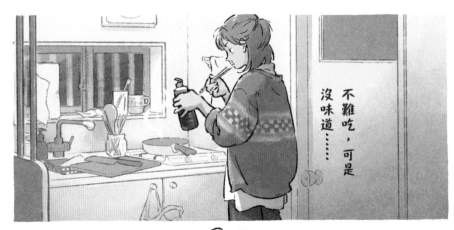

不難吃，可是
沒味道……

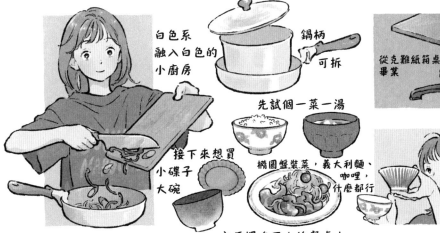

白色系
融入白色的
小廚房

鍋柄
可拆

從克難紙箱桌
畢業

先試個一菜一湯

接下來想買
小碟子
大碗

橢圓盤裝菜，義大利麵、
咖哩，
什麼都行

方便擺在不大的餐桌上

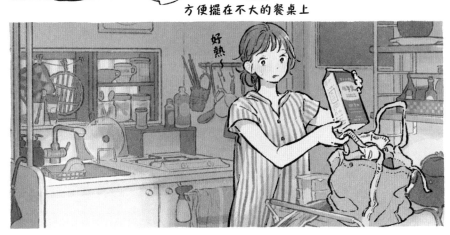

好熱～

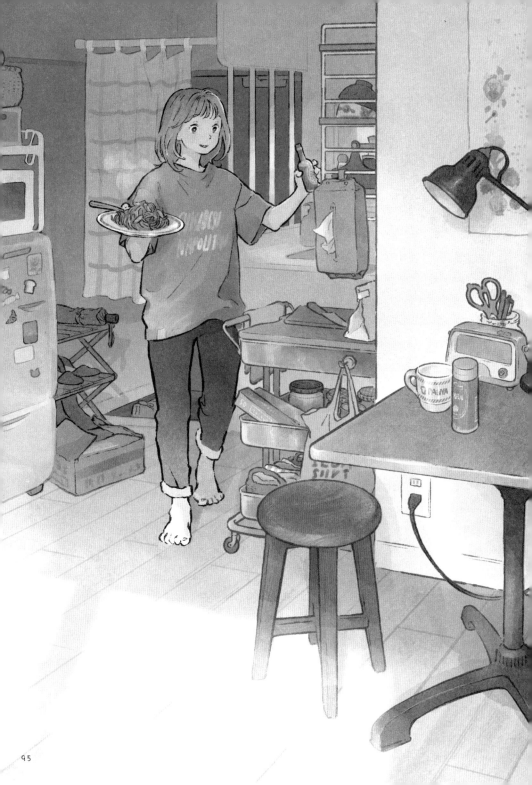

棉被和抱枕
堆成靠背

蓋上毯子
變成沙發床

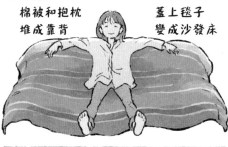

來自聽眾
「土撥鼠陽光」…

和故鄉不同的
廣播電台

也漸漸熟悉了

深夜廣播

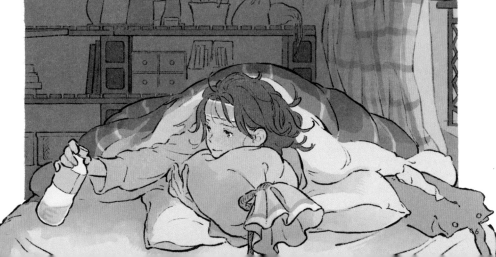

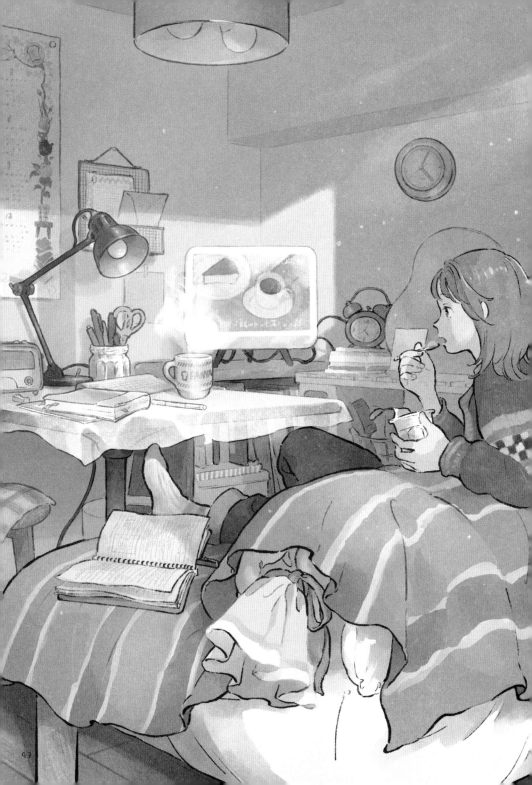

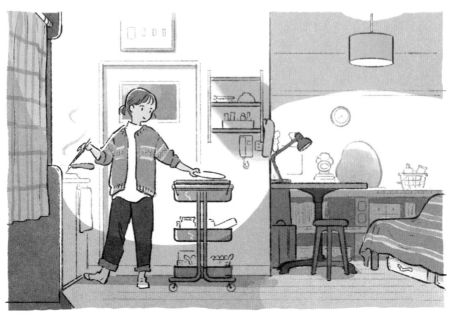

小套房與生活

衛浴一體的
整體浴室

以前吃一堆麵包
集點換的

這附近也有
麵包店！

小巧的
多用途家具

刷牙洗臉
都在廚房解決

容易拆解移動
用空心磚和棧板
組成的架子

想打造一個
展示空間

原本是 2 個一組

故鄉麵包店的集點贈品
以為留在家裡
好像是媽媽放進去的
結果都只用這個杯子

高腳凳和餐桌
是在二手商店
買的

也想要一把
靠背椅

漆上別的顏色應該 也很有趣

住在這個家的

小晶

第一次自己一個人住

大書架、可愛的盤子、沙發……

夢想無限大，不過要一步步來

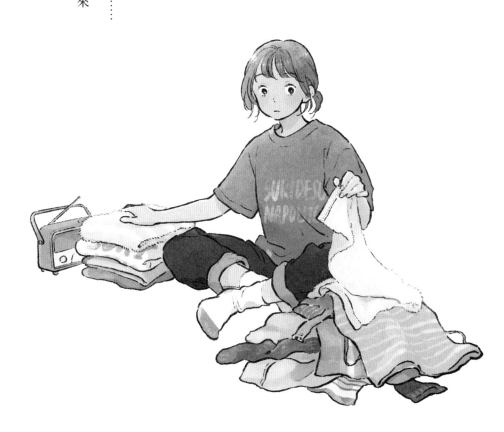

逛跳蚤市場

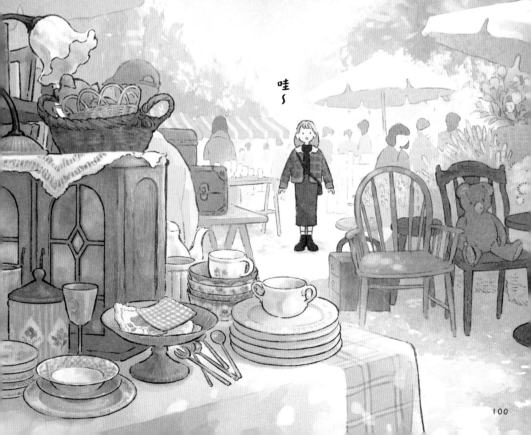

哇～

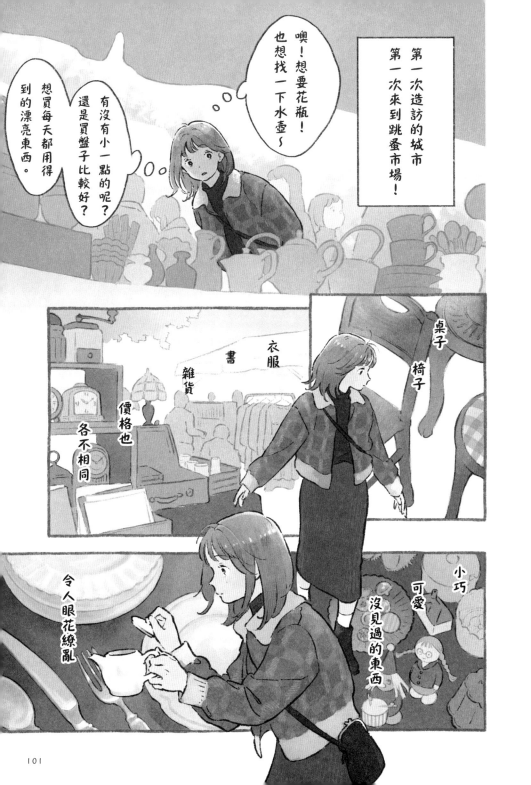

第一次造訪的城市
第一次來到跳蚤市場！

噢！想要花瓶！
也想找一下水壺～

有沒有小一點的呢？
還是買盤子比較好？

想買每天都用得
到的漂亮東西。

衣服　　　書

雜貨

價格也

各不相同

桌子

椅子

令人眼花繚亂

小巧

可愛

沒見過的東西

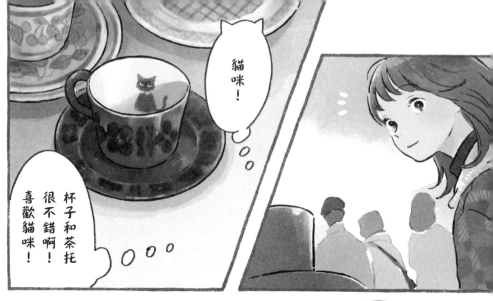

貓咪!

杯子和茶托很不錯啊!喜歡貓咪!

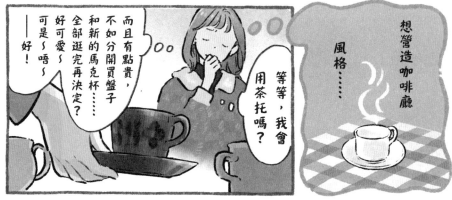

想營造咖啡廳風格......

等等,我會用茶托嗎?

而且有點貴,不如分開買盤子和新的馬克杯全部逛完再決定?好可愛～可是～唔～——好!

小貓咪......

很像老家養的貓,

我要這個!

微風

吹拂

結果只買了吃的。

這樣也不錯……

不好意思～

招財……熊？

我想想……
我要這個。

這樣啊……

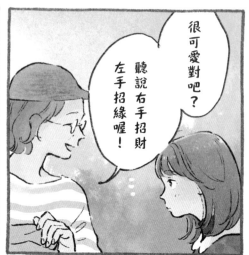

很可愛對吧？

聽說右手招財
左手招緣喔！

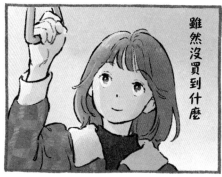

雖然沒買到什麼

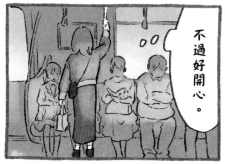

不過好開心。

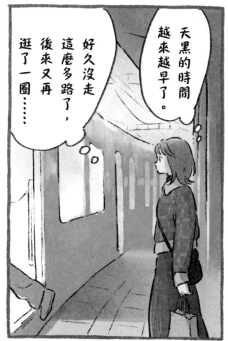

天黑的時間
越來越早了。

好久沒走
這麼多路了，
後來又再
逛了一圈……

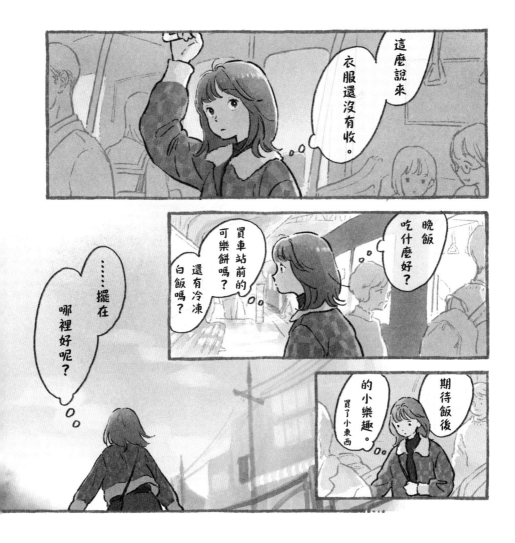

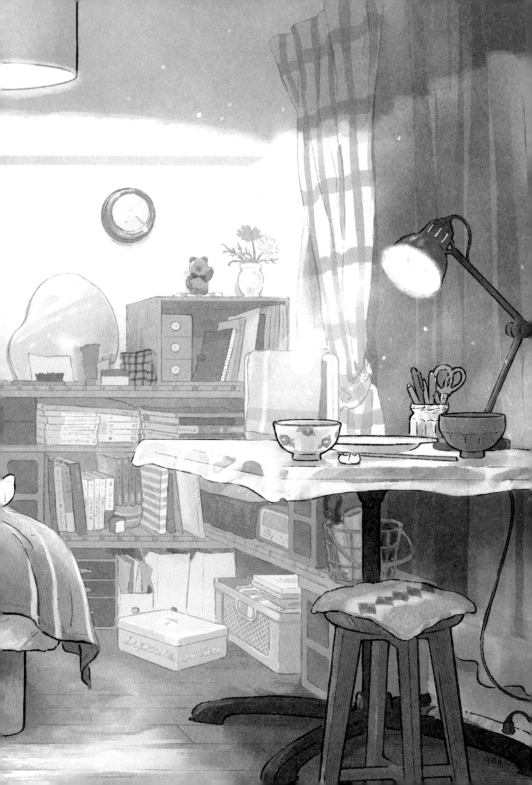

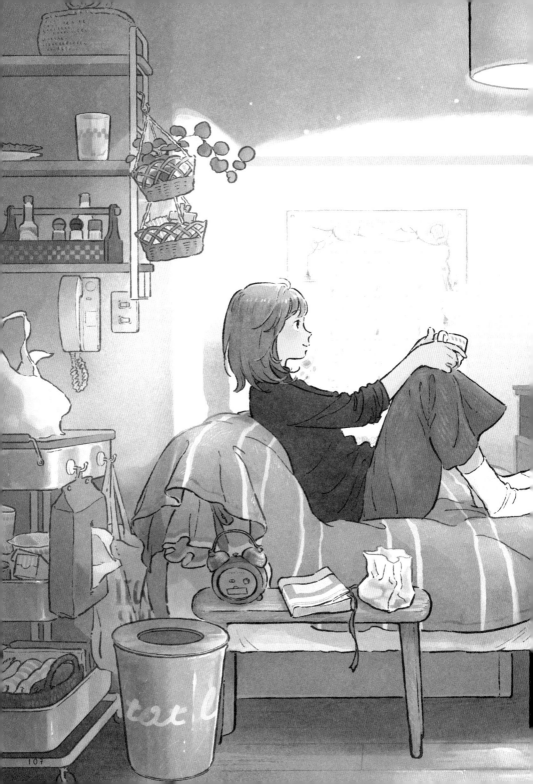

小晶的住處

早安

今天好像整天都是晴天

今天一定要出去吃早餐

然後打掃一下，換個被單

看部電影，散個步

水滾了

泡杯咖啡

希望今天也是美好的一天

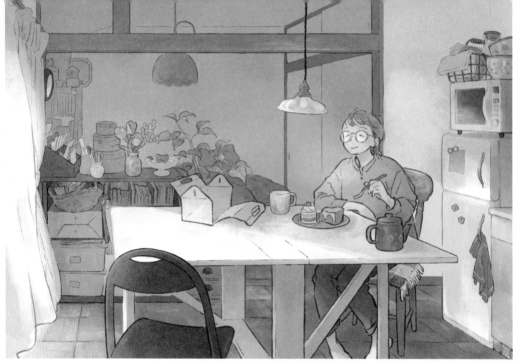

春：季節限定！有選擇障礙的話，兩種都買。

夏：忘記看天氣預報了！

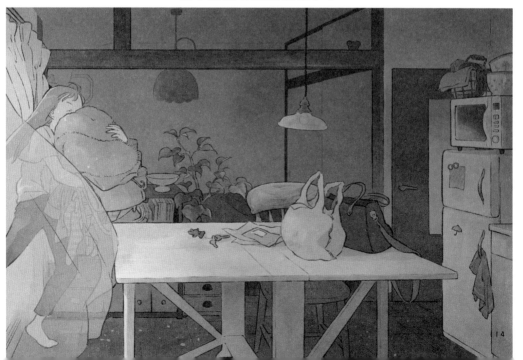

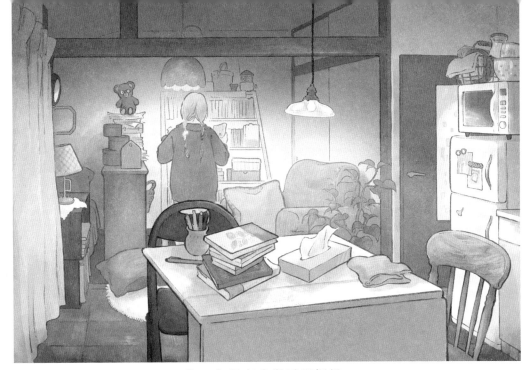

秋：在深夜改變房間擺設。

冬：一陣子不見的人，就喜歡邊吃東西邊聊天。

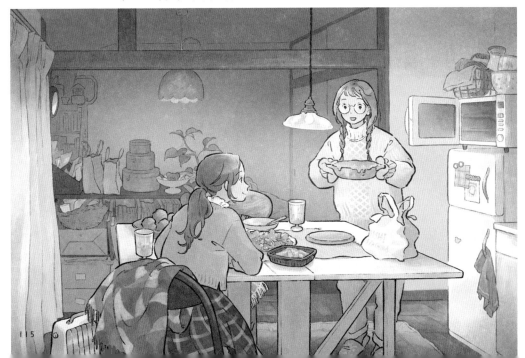

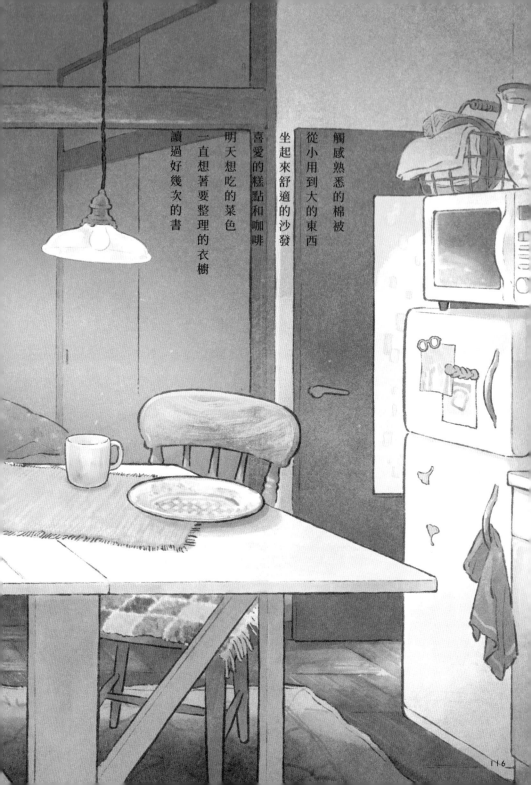

觸感熟悉的棉被

從小用到大的東西

坐起來舒適的沙發

喜愛的糕點和咖啡

明天想吃的菜色

一直想著要整理的衣櫥

讀過好幾次的書

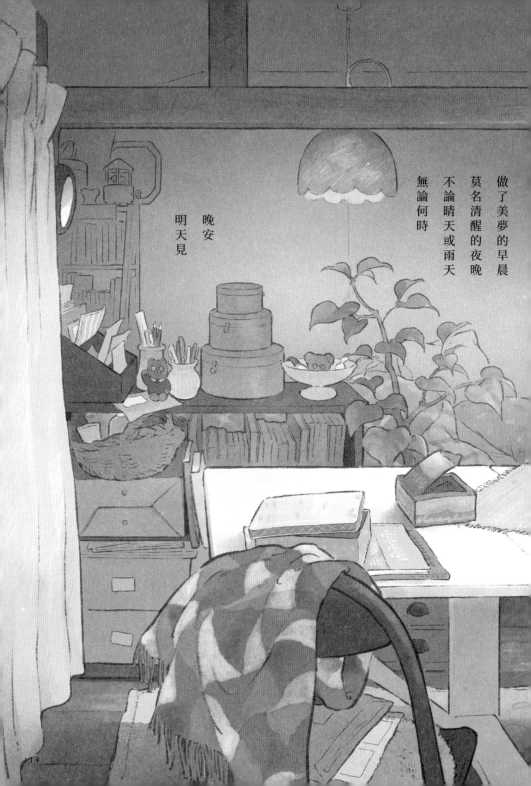

無論何時
不論晴天或雨天
莫名清醒的夜晚
做了美夢的早晨

明天見
晚安

後記

小時候，我總會在房仲廣告單的格局圖中畫上家具，自得其樂。

訪問住家或住宅翻修的節目也總讓我看得不亦樂乎。

我會在想像的格局裡擺放家具，以及在其中生活的人。

長大後能像這樣畫圖，給我一種彷彿是兒時遊戲延伸的感覺。

長年來，我描繪房間的陳設，並在其中找到樂趣；但開始用漫畫做為表現手法

後，感興趣的焦點似乎也擴散到「在其中生活的人與時間」了。

日常生活難得發生戲劇性事件，卻散布著各種小習慣與樂趣，令人愛不釋手。

本書是以二○二○年出版的同名同人誌為基底所創作的。

以主角小笹的生活為切入點，想像並形塑五間小窩，這項作業雖然令人絞盡腦

汁，卻也是一段無比快樂的時光。

這次所描繪五間住處的主人，一定都深愛著自己的小窩，享受身在其中的時光，

也喜愛住在裡面的自己。

實業之日本社的鎌倉楓小姐給了我製作這本書的美好機會，深刻理解本書的內

涵，並陪伴了我很長一段時間。此外，名久井小姐在百忙之中設計本書裝幀，

謹在此向兩位表達謝意。非常感謝兩位的大力照顧。

還有拿起本書的讀者，謝謝。

如果本書能成為您的住處及生活的一部分，那就太令人開心了。

井田 千秋

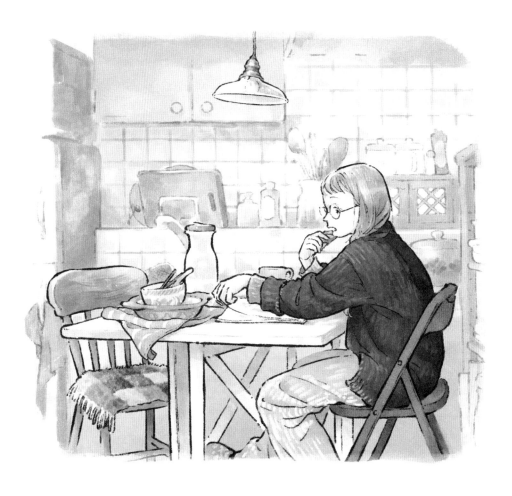

國家圖書館出版品預行編目資料

戀家的人：五個獨居女子的溫暖家居生活／井田千秋 著；王華懋 譯；
-- 初版 -- 臺北市：圓神，2023.12
128 面；14.8×20.8公分 --（Tomato；78）
譯自：家が好きな人
ISBN 978-986-133-904-7（平裝）
1.CST：插畫　2.CST：作品集
947.45　　　　　　　　　　　　　　　　　　112017411

圓神出版事業機構
Eurasian Publishing Group
用心閱讀對話‧給好書跟實踐

圓神出版社
Eurasian Press

www.booklife.com.tw　　　　　　　reader@mail.eurasian.com.tw

TOMATO 078

戀家的人：五個獨居女子的溫暖家居生活
家が好きな人

作　　者／井田千秋
譯　　者／王華懋
發 行 人／簡志忠
出 版 者／圓神出版社有限公司
地　　址／臺北市南京東路四段50號6樓之1
電　　話／（02）2579-6600‧2579-8800‧2570-3939
傳　　真／（02）2579-0338‧2577-3220‧2570-3636
副 社 長／陳秋月
主　　編／賴真真
責任編輯／吳靜怡
校　　對／吳靜怡‧沈蕙婷
美術編輯／蔡惠如
行銷企畫／陳禹伶‧林雅雯
印務統籌／劉鳳剛‧高榮祥
監　　印／高榮祥
排　　版／莊寶鈴
經 銷 商／叩應股份有限公司
郵撥帳號／18707239
法律顧問／圓神出版事業機構法律顧問　蕭雄淋律師
印　　刷／國碩印前科技股份有限公司
2023年12月　初版